Deepen Your Mind

Deepen Your Mind

前 言
PREFACE

　　廣告是商品經濟的產物，因此，哪裡有商品的生產和交易，哪裡就有廣告。作為一種伴隨著商業活動而興起的營銷推廣方式，廣告的發展受到技術發展、文化發展，以及市場競爭日趨激烈的影響和推動。在封建社會，生產力低下，經濟發展緩慢，廣告的設計和製作沒有明確的分工。自19世紀中期至今的一百多年來，尤其是歐洲工業革命以後，印刷術的發展、經濟騰飛帶來的市場繁榮，需要通過廣告促進商品的流通和競爭，從而奠定了現代廣告業興起與發展的基礎，也為廣告注入了更加豐富的內涵。

　　現代廣告既是一門科學，也是一門藝術。廣告設計既要建立在科學的理論和方法基礎上，同時又必須遵循藝術創作的規律。廣告不但用於傳達商品資訊，也把美傳遞給廣大消費者，影響和引導著人們的文化和審美觀，對促進社會觀念和生活方式的轉變起著不可忽視的特殊作用。在現代社會，廣告不僅對市場和經濟活動具有效用，而且從各個方面滲透到人們的生活中，影響人們的觀念和行為，甚至成了人類生活方式的一種詮釋。

　　如果您在學習的過程中遇到問題，請聯繫陳老師，
　　聯繫信箱：chenlch@tup.tsinghua.edu.cn。

<div align="right">

作者

2020 年 3 月

</div>

目錄 CONTENTS

第 1 章　廣告設計概述

第 2 章　廣告創意與視覺表現

第 3 章　廣告圖形設計

第 4 章　廣告文字應用設計

第 5 章　廣告色彩設計

第 6 章　廣告版面設計

第 7 章　廣告媒體

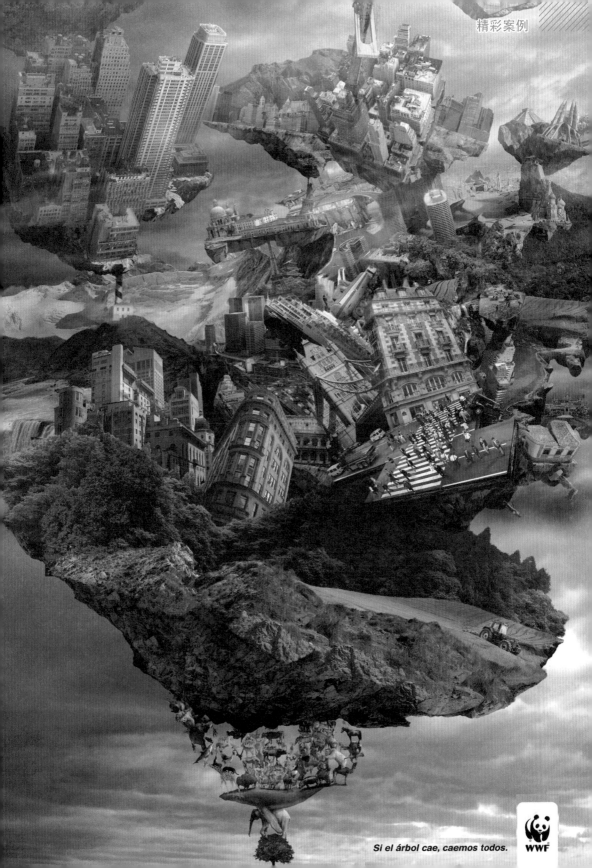

Si el árbol cae, caemos todos.

WWF

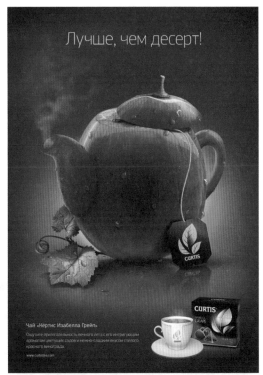

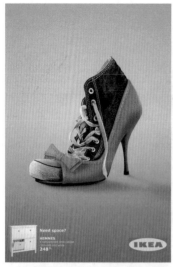

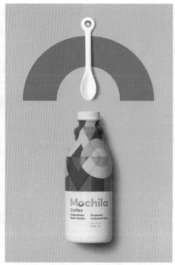

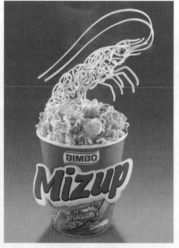

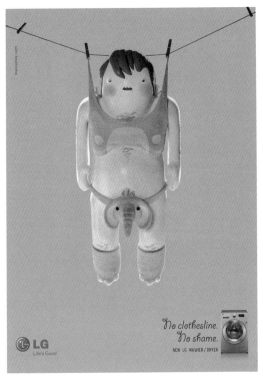

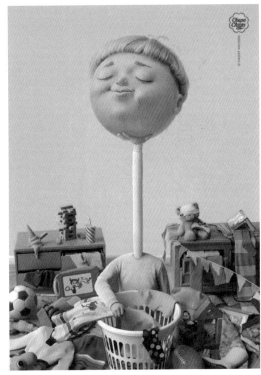

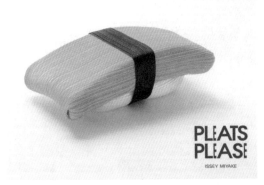

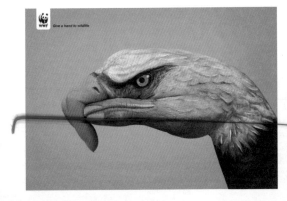

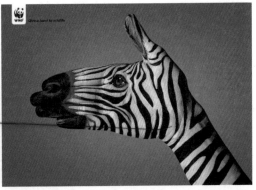

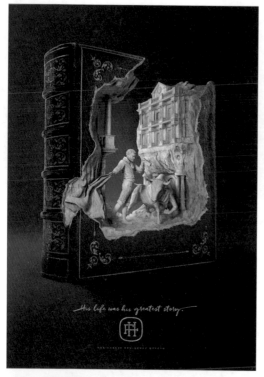

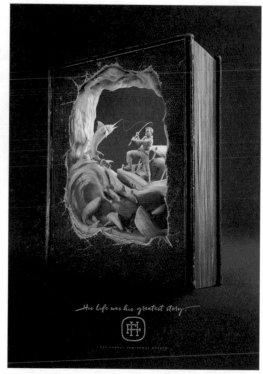

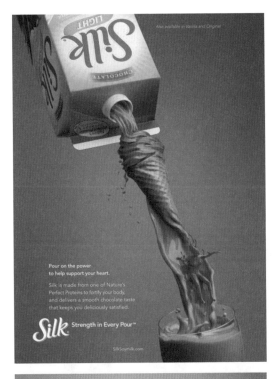

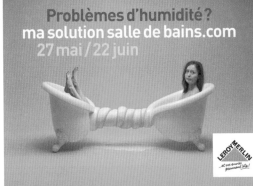

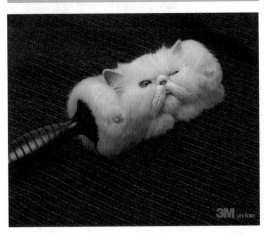

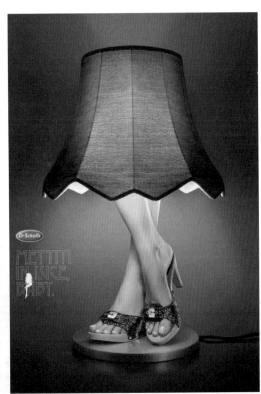

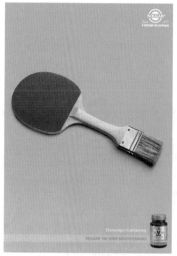

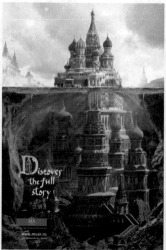

第1章
廣告設計概述

1.1 概念認知

「廣告」一詞來源於英文「Advertise」。「Advertise」出自拉丁語 Advertere，有「注意」「誘導」等含義，後來引伸為「喚起大眾注意某事物，並誘導於某一特定方向所使用的一種手段。1655 年 11 月，蘇格蘭《政治使者》報正式使用「廣告」一詞，以後逐漸通行於世界各國。我國最早出現「廣告」這個詞，是在 1907 年由清政府辦的《政治官報》中，該報章程中專門公佈了一條登載廣告的規定：「如官辦銀行、錢局、工藝陳列各所、鐵路礦物各公司及農工商部註冊各實業，均准進館代登廣告。」

1.1.1 廣告的概念

所謂廣告，從漢字的字面意義理解，是「廣而告之」的意思，即向公眾通知某一件事，或勸告大眾遵循某一規定。但這只說明廣告是向大眾傳播資訊的一種手段，而不能成為廣告的準確定義。

1890 年以前，西方社會對廣告較普遍認同的一種定義是：「廣告是有關商品或服務的新聞（關於產品或服務的新聞）。」

1894 年，美國現代廣告之父阿爾伯特·拉斯克（Albert Lasker）認為：廣告是印刷形態的推銷手段。這個定義含有在推銷中勸服的意思，將廣告的內涵向前推進了一大步。

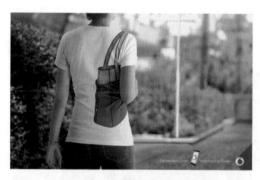

作品名稱：Vodafone 沃達豐手機錢包不一樣的創意廣告

1948 年，美國營銷協會的定義委員會形成了一個有較大影響的廣告定義：「廣告是由可確認的廣告主，對其觀念、商品或服務所做的任何方式付款的非人員式的陳述與推廣。」

《簡明大不列顛百科全書》對廣告的定義是：「廣告是傳播資訊的一種方式，其目的在於推銷商品、勞務服務、取得政治支

持、推進一種事業或引起刊登廣告者所希望的其他的反映。廣告資訊通過各種宣傳工具，傳遞給它所想要吸引的觀眾或聽眾。廣告不同於其他傳遞資訊的形式，它必須由登廣告者付給傳播媒介以一定的報酬。」

我國1980年出版的《辭海》給廣告下的定義是：「向公眾介紹商品，報導服務內容和文藝節目等的一種宣傳方式，一般通過報刊、電臺、電視台、招貼、電影、幻燈、櫥窗佈置、商品陳列的形式來進行。」

從大多數的廣告定義來看，一般都偏重於廣告的商業和經濟性宣傳，以滿足這方面的功能。然而，廣告包含著社會生活各方面廣泛的資訊內容，從市場銷售到社會運動、人才招聘、徵婚、遺失啟示等，消費者從政府、單位、團體到個人，涉及整個社會活動領域。因此，廣告的定義就需要更加寬泛。從這個意義上說，杜莫廣告溯源伊斯的廣告定義顯得較為全面。他認為：「廣告是將各種高度精鍊的資訊，採用藝術手法，通過各種媒介傳播給大眾，以加強或改變人們的觀念，最終引導人們的行為的活動。」這一定義所揭示的廣告特質及其內在的張力，是與廣告發展的歷史和實踐相吻合的。

1.1.2　廣告設計的概念

廣告設計與廣告在概念上存在區別。從狹義上講，廣告設計屬於廣告的執行階段；從廣義上講，則是在策略定位的前提下，利用創意、形式美感進行廣告的創作。因此，廣告設計是廣告活動中的重要環節，它包括創意構思與視覺表現等階段。廣告的創意是以設計定位為基礎，由廣告的主題或主體提供給我們的基本條件，以及受眾群體的概況為依據所作的創意思維。廣告設計的資訊傳播，主要是依靠視覺傳達①來進行溝通廣告受眾的感知而實現的，因此，視覺傳達是廣告設計的主要表現形式，它可以把產品載體的功能特點通過一定的方式轉換成視覺因素，使之更直觀地面對消費者。

視覺傳達包括「視覺符號」②和「傳達」這兩個基本概念。視覺符號是指人類的視覺器官——眼睛所能看到的能表現事物一定性質的符號，如攝影、電視、電影、造型藝術、建築物、各類設計、城市建築，以及各種科學、文字；「傳達」是指資訊發送者利用符號向接受者傳遞資訊的過程。

①視覺傳達：視覺傳達就是以視覺可以認知的表現形式傳遞資訊的過程，其範圍涉及文字、圖形、圖像、圖表、包裝、書籍、插圖、商業廣告、展示空間等領域。1960年，在日本東京舉行的世界設計大會開始流行「視覺傳達設計」（Visual Communication Design）這一術語。日本《ザィン 典》對於「視覺傳達設計」的定義是：「給人看的設計，告知的設計」

②符號：「當某事物作為另一事物的替代而代表另一事物時，它的功能就稱為符號功能，承擔這種功能的事物被稱為'符號'。簡而言之，符號的功能就是替代，給予某種事物以某種意義，又從某種事物中提煉某種意義」——日本語言學家池上嘉彥。

1.2 廣告溯源

廣告是隨著市場經濟的產生而出現的，可以說，哪裡有商品的生產和交易，哪裡就有廣告，因此，廣告的歷史可以追溯到人類社會的早期。廣告的發展是由技術發展、文化發展，以及市場競爭的日趨激烈而推動的。自19世紀中期至今的一百多年來，歐洲工業革命以後，印刷術的發展、經濟騰飛帶來的市場繁榮，增加了人們對廣告的需求，從而奠定了現代廣告業興起與發展的基礎。

1.2.1 中國廣告的歷史沿革

中國有著5000年的文明史，早在原始社會後期，人們便開始了物物交換活動。由於農業、畜牧業和手工業的發展，產品出現剩餘，部落之間偶爾進行著以物易物的物品交換，如以布換羊羔、鋤具換大米等。這就是原始的實物廣告。

隨著「因井為市」式的集市的形成，叫賣形式的推銷活動便有了產生的基礎。如賣油翁一邊敲「梆子」，一邊吆喝「賣油 」；又如《韓非子·難一》篇中有楚人賣矛和盾的故事，說明出售矛和盾牌的楚人是以叫賣聲來進行廣告宣傳的。這種叫賣廣告是音響作為廣告要素的原始形態。

《詩經》的《周頌·有瞽》一章裡有「蕭管備舉」的詩句，記錄了西周時期的音響廣告。據漢代鄭玄注說：「蕭，編小竹管，如今賣 者吹也。」唐代孔穎達也解釋說：「其時賣 之人，吹蕭以自表也。」可見早在西周時，賣糖食的小販就已經懂得以吹蕭管之聲來招徠生意了。

繼音響廣告之後出現的是「幌子」廣告。《韓非子·外儲說右上》中記載：「宋

人有沽酒者，升概甚平，遇客甚謹，為酒甚美，懸幟甚高著... ...」文中的「懸幟」，就是指酒店門前懸掛的「幌子」。這種形式後來沿用不斷，如《水滸傳》里就有這樣的描述：「武松在路上行了幾日... ... 望見前面有一個酒店，挑著一面招旗在門前，上頭寫著五個字跡：『三碗不過崗』」。

除了幌子外，在店鋪門口設以燈籠、文字牌匾等廣告標識，在中國古代也有著悠久的歷史。據《費長房》中說「市有老翁賣藥，懸壺於肆頭。」就是用葫蘆作為藥鋪的象徵性標誌，懸掛於街頭或藥鋪的門前。

早期的幌子和招牌廣告傳播範圍有限，在造紙術和印刷術發明之後，廣告才有了大發展。

西元105年，東漢的蔡倫創造了用樹皮、麻頭、破布、舊魚網等原料造紙的方法。這種紙被後人稱為「蔡侯紙」。蔡侯紙為印刷術的誕生提供了必要的前提條件。隋朝時，出現了雕版印刷術，就是把圖像或書文雕刻在木板上，然後刷墨鋪紙進行印刷。到了唐代[1]，民間印刷農書、歷書、醫書、字帖的

① 1900年，在甘肅敦煌石窟的一間石室里，發現了一部唐代刻印的《金剛經》（現藏於倫敦不列顛博物館）。書的末尾印有「鹹通九年四月十五日」字樣（唐朝的鹹通九年，相當於西元868年），它是世界上迄今發現的最早印有出版日期的印刷品。

② 「濟南劉家功夫針鋪」雕刻銅版現藏於中國歷史博物館。

已經不少。宋代慶歷年間（西元1041—1045年），平民畢昇發明了活字印刷術。

目前世界上發現的最早的印刷廣告是我國北宋時期「濟南劉家功夫針鋪」的四寸見方的雕刻銅版②，上有白兔商標及「上等鋼條」「功夫細」等廣告語。

明萬曆年以後，浮水印木刻一度盛行，木版年畫（包括部分木版插圖），除了滿足欣賞外，也是傳達民間文化生活辟邪納福、歡樂吉慶的一種招貼設計。許多商人還用木版畫做商品包裝，因而包裝廣告也得到了發展。

鴉片戰爭後，外國列強進入中國。為了推銷產品，列強開始在中國創辦商業報紙。1853年香港出現第一份中文報《遐 貫珍》，開始經營廣告業務。1872年上海《申報》創刊，其廣告占整個版面的一半。這一時期主要以外商廣告為多。隨著外國人的增多，其他廣告形式如招貼、油漆看板、霓虹燈廣告、櫥窗廣告等開始出現在大街上，廣告代理也開始在上海興起。當時華南廣告公司創辦人林振彬把美國廣告經營方式引入上海，他本人也因此而被稱為「中國廣告之父」。

1922年，上海中國無線電公司設立的廣播電臺，1925年美商開洛公司在上海設立的廣播電臺，都是以商業廣告為主要內容的。

二十世紀三四十年代是中國近代廣告史上告公司開始組建起來。但到了50年代末，廣告的鼎盛時期，不僅有專門的廣告機構和從業人員，被認為是資本主義的產物，加上當時商品短缺，使用單位對廣告也相當重視。新中國成立廣告逐漸失去了其意義。直到改革開放以後，逐步對舊的廣告業進行了改造，國營廣告業才又進入到新的發展時期。

西元886年印製的《金剛經》是最早的範本印品之一

濟南劉家功夫針鋪銅版印刷廣告

1.2.2 西方廣告的歷史沿革

西方廣告的歷史可以追溯到古希臘、羅馬時期。當時，隨著物物交換風習的發展，形成了市場，起初幾乎所有的廣告活動都是依靠聲音來傳遞的，人們通過叫賣來販賣奴隸、牲畜。後來還出現了專職的叫賣者，或稱告示員，公共的布告和私人性質的廣告，主要靠告示員和招貼進行。這種公告員制度在西方一些國家一直持續到19世紀末。

世界上現存最早的廣告①是在埃及尼羅河畔的古城底比斯發現的，這是一份書寫在莎草紙上的尋人告示，內容是懸賞一個金幣，緝拿逃亡的男奴隸吉姆。告示中所說的「為諸君定製織造上等好布的織匠巴布」這類語言已近似於專門的廣告用語了。

當城市、市場發達以後，店鋪的招牌和各種標誌、看板開始盛行起來。古羅馬時代，街頭貼有很多廣告，比較盛行的是圖書廣告和作家的演講廣告。在羅馬龐貝古城遺址中，有一種古羅馬時代的廣告形式，叫「達貝拉耶」，這是一種公告牌，上面有當時馬戲團和劇院的廣告。研究者稱其為現代廣告的鼻祖。

中世紀的廣告以標誌為主，在標誌上大都以圖案、實物來表示行業。如在中世紀的英國，一隻手臂揮錘表示金匠作坊；三隻鴿子和一支節杖表示紡線廠；再如倫敦的第一家印第安雪茄廠的標誌，是由造船木工用船上的桅杆雕刻出來的。

印刷術的發明開創了廣告發展的新紀元。1473年，英國倫敦張貼出第一張出售祈禱書的廣告，由第一位印刷家威廉·凱克斯頓所印制；1525年，德國創刊了世界上最早登載新聞的小冊子；1597年，義大利佛羅倫薩出現了最早的報紙，並每週刊發一次商業廣告；1666年，《倫敦報》首開廣告專欄，於是「報紙廣告」作為大眾傳媒的一種形態，得以獨立存在；美國的第一張報紙——《波士頓每周新聞》，其創刊①號（1690年）上就有廣告；1784年，賓夕法尼亞出現了第一份日報，這表明日報時代的開啟，廣告的傳播也開始了一個新的發展時期。

19世紀以英國為中心爆發的工業革命，使廣告在銷售商品、促進生產、提高生活品質、普及教育和科學技術知識等方面發揮了巨大作用。機械化的大規模生產，極大地降低了印刷成本，從而使平面廣告得以擴散和流通，於是，廣告業應運而生。

1840年，美國第一家廣告代理商出現於費城。1869年，美國第一家具有現代廣告商特徵的艾耶父子公司創立。他們竭力說服報刊付給廣告代理商以傭金。從此，傭金制度確立，廣告行業日趨發展。1911年世界廣告協會成立。

1910—1920年，隨著經濟的繁榮，文化生活也進一步豐富。這一階段各種大型文藝演出越來越多，對廣告的需求也隨之增大。同時，美術領域在該時期也十分活躍，湧現出立體派、野獸派、未來派、表現主義等大批現代主義藝術，競相舉辦各種美術作品展。廣告海報繁多，刺激了商業廣告的發展。此時的廣告表現形式仍以招貼畫為主，但雜誌廣告和報紙廣告業隨著這些新聞媒介在消費者中影響力的提高也發展起來。

現代意義上的廣告迄今已有近百年的歷史，如今的廣告業在經濟發達國家已趨於成熟，在理論與實際運作方面形成了一套完整

①世界上最早的廣告現保存於英國倫敦博物館。

的體系，是經濟和政治活動中不可缺少的重要角色。

1.2.3　廣告設計思想的演進

廣告的傳播與發展離不開藝術設計的變遷。在封建社會，經濟發展緩慢，生產力低下，廣告的設計、製作沒有明確的分工。當18世紀中葉的蒸汽機，19世紀中葉的電報電話、無聲電影、電動機等發明和廣為應用以後，不僅推進了資本主義工業革命的蓬勃發展，從根本上改變了社會的節奏，也開創了現代設計運動的新時代。

1 現代設計運動

現代設計運動是現代藝術運動的一部分，開始於19世紀下半葉。在印象主義畫家們為光色的變幻與畫面的革新而沉浸於「為藝術而藝術」的氛圍中時，以英國空想社會主義者、工藝家威廉·莫裡斯（William Morris，1834－1896）為首的藝術家們組織了一場為生活而藝術的「手工藝復興運動」，他們主張以藝術裝飾設計和手工藝術方式設計出實用與審美結合的產品，呼籲「要為社會考慮更多更美的設計圖，使城市建築、居住環境賞心悅目」。19世紀末，「手工藝復興運動」的影響已遍及歐美各國，促使歐美產生了另一個新的設計運動——「新藝術運動」①，現代藝術設計進入了一個嶄新的發展時期。

2 新造型主義

荷蘭「新造型主義」和「風格派」畫家彼埃特·蒙德里安（Piet Mondrian，1872—1944）也是一位抽象主義繪畫的先行者。他以幾何圖形為繪畫的基本元素，主張靈活面的分隔是美學的精神，他追求明晰、功能的美學原則，強調抽象、簡潔、高秩序的形式美。蒙德里安認為：「新造型主義把豐富多采的自然壓縮成一定關係的造型，藝術成為如數學一樣精確表達宇宙基本特徵的直覺手段。」他和另外兩位同行於1917年創辦了《風格》雜誌，他們反對傳統的因循守舊的藝術形式，主張以點、線、面、色四大造型元素表現客觀實體，認為面的分割是美學精粹，這為現代設計的創新起到了示範作用。「風格派」作為一種藝術運動，並不局限於繪畫，對當時的建築、傢俱、裝飾藝術及印刷業都有一定的影響。

3 包浩斯

「包浩斯」①奠基人華特·葛羅培斯（Walter Gropius，1883—1969）也推動了廣的發展。1919年3月，他擬定的《包浩斯宣言》中指出：「建築家、雕刻家和畫家們，我們應該轉向應用藝術，藝術不是一門專門職業，藝術家和工藝技師之間在根本上沒有任何區別。藝術家只是一個得意忘形的工藝技師。在靈感出現並超出個人意志的珍貴時刻，上蒼的恩賜使他的作品變成藝術的花朵。工藝技師的熟練對於每一個藝術家來說都是不可或缺的。真正想像力的創造根源

①新藝術運動摒棄所有傳統形式，完全面向自然，選擇自然中的植物、動物等有機形態，並以其對流暢、婀娜的線條的運用、有機的外形和充滿美感的女性形象著稱。這種風格影響了建築、傢俱、產品和服裝設計，以及圖案和字體設計。

即建立在這個基礎上。讓我們建立一個新的設計家組織吧！「包浩斯是現代設計運動的發源地，它對20世紀設計思想的重要貢獻在於：①藝術與技術的新統一；②設計的目的是人而不是產品；③設計必須遵循自梵谷《自畫像》達文西《蒙娜麗莎》雀巢咖啡：天氣漸冷，人也容易困頓，來杯雀巢咖啡吧，看！蒙娜麗莎、梵谷等名畫主角都精神到眼睛睜得大大的。然與客觀的法則。包浩斯設計學校雖然只辦了14年，畢業學生520人，但它集中了20世紀初期歐洲各國先進的設計思想和經驗，如荷蘭風格派運動和蘇聯構成主義運動的思想與經驗，並在德國工業

聯盟的基礎上，進一步發展起來，成為了現代設計運動的搖籃。

4 視幻藝術

視幻藝術又稱「光效應藝術」或「歐魯藝術」，代表人物為法籍匈牙利藝術家瓦薩勒利·維克多·德（Vasarely Victor de）。視幻藝術產生於20世紀60年代，曾風靡歐、美、日各國畫壇。1965年視覺派藝術在紐約展出了15個國家106位畫家、設計家的精彩傑作，為世界藝術界所矚目，並廣泛應用於各國現代設計的廣告、服裝、裝飾上，至今方興未艾。

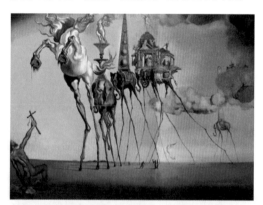

繪畫大師達利超現實主義作品

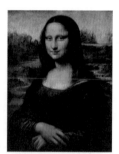

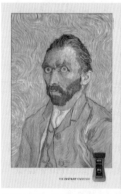

梵谷《自畫像》

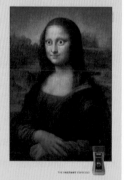

達文西《蒙娜麗莎》

雀巢咖啡：天氣漸冷，人也容易困頓，來杯雀巢咖啡吧，看！蒙娜麗莎、梵谷等名畫主角都精神到眼睛睜得大大的。

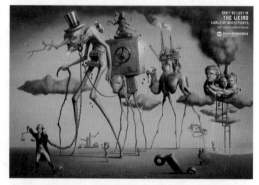

AE Investimentos 投資顧問公司超現實主義風格廣告

①包浩斯（Bauhaus，1919.4.1—1933.7），即德國魏瑪市的「公立包浩斯學校」的簡稱，是世界上第一所為完全發展現代設計教育而建立的學院，對現代設計的發展產生了深遠的影響。

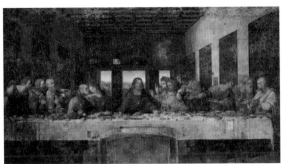

達文西《最後的晚餐》

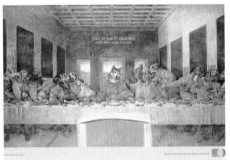

公益廣告版《最後的晚餐》——呼籲人們不要遺棄自己的狗狗

1.3　廣告的功能和分類

廣告的功能和分類從整體上看，廣告分為媒體廣告和非媒體廣告兩大類。媒體廣告是指通過媒體來傳播的廣告，如電視廣告、報紙廣告、廣播廣告、雜誌廣告等；非媒體廣告是指直接面對受眾的廣告媒介形式，如路牌廣告、平面招貼廣告、商業環境中的購買點廣告（POP）等。由於廣告形式眾多，而且視角各異，因此，廣告的具體分類方法也有很多種。

1.3.1　廣告的功能

廣告的功能是指廣告的基本效能，即廣告傳播的資訊對所傳播的物件和社會環境產生的作用和影響。現代廣告的功能是多元化的，主要包含資訊功能、經濟功能、社會功能、宣傳功能、心理功能、美學功能等幾個方面。

1 廣告的資訊功能

廣告傳遞的主要是商品資訊，是溝通企業、經營者和消費者之間的橋樑。

2 廣告的經濟功能

廣告的經濟功能體現在溝通產供銷的整體經濟活動中所起的作用與效能上，廣告的資訊流通時時刻刻都與經濟活動聯繫在一起，促進了產品的銷售和經濟的發展，有助於社會生產與商品流通的良性循環，加速商品流通和資金周轉，提高社會生產活動的效率，為社會創造更多的財富。廣告能有效地促進產品銷售，指導消費，同時又能指導生產，對企業發展有著不可估量的作用。

3 廣告的社會功能

廣告具有一定的新知識與新技術的社會教育功能。向社會大眾傳播科技領域的新知識、新發明和新創造，有利於開拓社會大眾

的視野，活躍人們的思想，豐富物資和文化生活。

4 廣告的宣傳功能

廣告是傳播經濟資訊的工具，又是社會宣傳的一種形式，涉及思想、意識、信念、道德等內容。

5 廣告的心理功能

廣告能引起消費者注意，誘發消費者的興趣與慾望，促進消費行為的產生，是現代廣告的主要心理功能。

1.3.2　按傳播媒介劃分

1 報紙廣告

報紙廣告是指刊登在報紙上的廣告。報紙廣告不像其他廣告媒介（如電視廣告）會受到時間的限制，它具有可以反覆閱讀，便於保存等特點。而且，報紙的發行頻率高、發行量大、資訊傳遞快，可以及時、廣泛地發佈資訊。

2 雜誌廣告

刊登在雜誌上的廣告一般用彩色印刷，紙質好，表現力強，是報紙廣告難以比擬的。雜誌廣告可以用較多的篇幅來傳遞商品的詳盡資訊，便於消費者理解和記憶，而且專業性雜誌具有固定的讀者，有明確的傳播物件。雜誌的缺點是出版週期長，資訊不能及時傳遞，導致影響範圍較窄。

6 廣告的美學功能

廣告作為一種特殊的精神產品，要使消費大眾接受，必須具有一定的審美價值，在一定程度上滿足消費者的審美需要。

作品名：巴西Mochila優格包裝設計

3 電視廣告

電視廣告[①]是一種以電視為媒體的廣告，兼有視聽效果，並運用了語言、聲音、文字、形象、動作、表演等綜合手段進行傳播。電視廣告的特點是面向大眾，覆蓋面大，普及率高，可以快速推廣產品，迅速提升知名度；缺點是受時間限制，費用高，受收視環境影響大，不易把握傳播效果。

4 電影廣告

廣義的電影廣告是以電影及其衍生媒體為載體的廣告形式。消費者對某種產品和服務產生興趣是作品名：巴西Mochila優格包裝設計一種心理活動，電影廣告可以潛移默化地影響消費者的心理，促使其產生購買意

①世界上第一個電視廣告是寶路華鐘錶公司的廣告，在1941年7月1日晚間2點29分播出。它的內容十分簡單，僅是一支寶路華的手錶顯示在一幅美國地圖前面，並配以公司的口號作為旁白：「美國以寶路華的時間運行！」

願。尤其是在影片中以情節道具形式出現的廣告，更是一種體驗行銷，可以讓消費者產生熟悉感、親切感、認同感和消費慾望。在美國、日本、歐洲、南美等國家，電影廣告已成為與電視、報刊並重的大眾媒體廣告。

5 網路廣告

1994年10月27日，美國著名的Hotwired雜誌推出了網路版的Hotwired，並首次在網站上推出了網路廣告，立即吸引了美國電話電報公司等14個客戶在其主頁上發佈廣告Banner，這標誌著網路廣告的正式誕生。網路廣告集電視、報刊、廣播三大傳統媒體以及各類戶外媒體、雜誌、直郵、黃頁之大成，是實施現代營銷媒體戰略的重要部分。它的主要形式包括：網幅廣告、文本鏈接廣告、電子郵件廣告、贊助式廣告、彈出式廣告等。

6 包裝廣告

包裝不只是為了保護商品，也是企業宣傳、推銷產品的重要方式之一。在包裝上印上簡單的產品介紹，就成了包裝廣告。包裝廣告會隨著商品深入到消費者的家庭，而且廣告費用可以計入包裝費用之中，具有傳播面廣、成本低的優勢。好的包裝有助於商品的陳列展銷，也有利於消費者識別選購，激發消費者的購買慾望，因而包裝設計也被稱為「產品推銷設計」。

7 廣播廣告

廣播是通過無線電波或金屬導線，用電波向大眾傳播資訊、提供服務和娛樂的大眾傳播媒體。廣播的覆蓋範圍廣，資訊傳送和接收都很方便，無論在什麼地方，只要一台半導體收音機，就可以隨時收聽到最新的新聞和資訊，而且聽眾可以不受時間、場所和位置的限制，行動自如地收聽廣告。

8 招貼廣告

招貼的英文為「poster」，在倫敦「國際教科書出版公司」出版的廣告詞典裡，poster意指張貼於紙板、牆、大木板或車輛上的印刷廣告，或以其他方式展示的印刷廣告。它是戶外廣告的主要形式，也是最古老的廣告形式之一。

招貼廣告主要由圖形、色彩、文字這三部分組成。招貼廣告大多是用製版印刷方式製成的，供在公共場所和商店內外張貼。

9 POP 廣告

POP（購買點廣告）意為「購買點廣告」，泛指在商業空間、購買場所、零售商店的周圍、商品陳設處設置的廣告物，如商店的牌匾、店面的裝潢和櫥窗，店外懸掛的充氣廣告、條幅，商店內部的裝飾、陳設、招貼廣告、服務指示，店內發放的廣告刊物，進行的廣告表演，以及廣播、電子看板等。

POP廣告起源於美國的超級市場和自助商店裡的店頭廣告。超市出現以後，商品可以直接和顧客見面，從而大大減少了售貨員的服務，當消費者面對諸多商品無從下手時，擺放在商品周圍的POP廣告可以起到吸引消費者關注、促成其下定購買決心的作用。因而POP廣告又有「無聲的售貨員」的美名。

10 交通廣告

交通廣告是指在火車、飛機、輪船、公共汽車等交通工具及旅客候車、候機、候船

等地點進行的廣告宣傳。交通廣告的傳播優勢體現在廣告資訊的到達率和暴露率高，而且成本低。

11 直郵廣告

直郵廣告即通過郵寄、贈送等形式，將宣傳品送到消費者手中、家裡或公司所在地。直郵廣告也稱為「DM廣告（Direct Mail advertising）」，DM與其他媒介的最大區別在於：它可以直接將廣告資訊傳送給真正的受眾，而其他廣告媒體只能將廣告資訊籠統地傳遞給所有受眾。

DM的種類有傳單型、本冊型、卡片型等；派發形式有直接郵寄、夾報（夾在當地暢銷報紙中進行投遞）、組織員工上門投遞、街頭派發、店內派發等。

1.3.3 按傳播範圍劃分

1 國際性廣告

國際性廣告是指廣告主通過國際性媒體、廣告代理商和國際行銷管道，對進口國家或地區的特定消費者所進行的有關商品、勞務或觀念的資訊傳播活動，使產品能迅速進入國際市場，實現銷售目標。

2 全國性廣告

全國性廣告是指選擇在全國性的廣告媒介上進行刊播的廣告，其目的是佔領國內市場，塑造行銷全國的名牌產品。這類廣告宣傳的產品也多是通用性強、銷售量大、選擇性小的商品，或者是專業性強、使用區域分散的商品。

3 地方性廣告

地方性廣告是指只在某一地區傳播的廣告。地方性廣告的傳播範圍窄，市場範圍較小，但消費群體目標相對明確、集中，廣告主大多是商業零售企業和地方工業企業。

4 區域性廣告

區域性廣告是指採用資訊傳播只能覆蓋一定區域的媒體所做的廣告，如地方報紙、雜誌、電臺、電視台開展的廣告宣傳，借以刺激某些特定地區消費者對產品的需求。開展區域性廣告的產品往往銷售量有限，地區選擇性較強，廣告多是為配合差異性市場行銷策略而進行的。

1.3.4 按廣告性質劃分

1 商業廣告

商業廣告又稱盈利性廣告或經濟廣告，它是以盈利為主要目的的廣告。包括傳達各種商品資訊、品牌資訊、服務資訊、商務工作等商業資訊，以及科技、教育、文學藝術、新聞出版、體育、音樂、舞蹈、戲劇演出、電影廣告等文化娛樂的廣告。

2 非商業廣告

非商業廣告是指不以盈利為目的，為了達到某種宣傳的目的而做的廣告。主要包括政治廣告、公益廣告和個人廣告。

● 政治廣告：為政治活動而發佈的廣告，如通過廣告形式公佈政府的政策、法令，傳播各級政府部門的各類公告和運用廣告競選等。

● 公益廣告 ： 也稱公共廣告，是指為維護社
會公德，幫助改善和解決社會公共問題而
發佈的廣告。 如和平、 平等、 環保、 生
命、 禁煙、 禁毒等主題。

● 個人廣告 ： 為滿足個體單元的需要，運用
媒體發佈的廣告。 如個人啟事、 聲明、 徵
婚、 尋人、 婚喪等廣告。

作品名：Ariel預洗保護——給衣服罩上一層瓷

 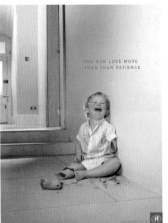 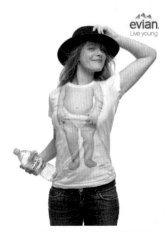

Evdefitness.com 健身網站廣告　　反對家庭暴力的公益廣告：你失去　IEvian 礦泉水童心系列商業廣告
　　　　　　　　　　　　　　　的可能比耐心等待多得多

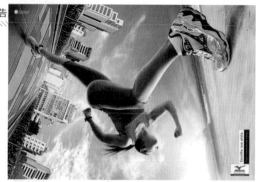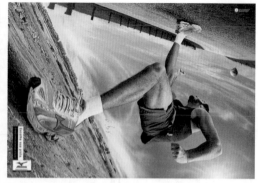

作品名：Mizuno 運動鞋——路在腳下
說明：頭頂天，腳踏地，Mizuno 運動鞋霸氣十足的創意宣傳，頗具「盜夢空間」的風格。Mizuno 在腳，
奔跑吧，從荒野到公路，從城市到沙灘，不管你選擇什麼樣的路，人生的路都在腳下。

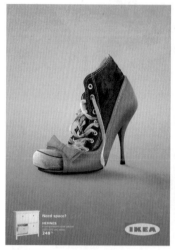

作品名：宜家鞋櫃——節省更多的　作品名：The Beers 酒廣告　　　　作品名：NissanSentra 廣告
空間

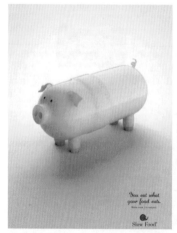

作品名：slow food 有機慢食運動公　作品名：Bliss 沐浴乳廣告　　　　作品名：Curtis 美味水壺
益廣告

第 2 章
廣告創意與視覺表現

2.1　廣告創意

廣告大師大衛‧奧格威說過：「一個偉大的創意是美麗而且高度智慧與瘋狂的結合，一個偉大的創意能改變我們的語言，使默默無聞的品牌一夜之間聞名全球。「在現代廣告運作體制中，廣告策劃成為主體，創意則居於中心，是廣告之眼，也是廣告的生命和靈魂。廣告創意不同於一般的計劃、說明或宣傳，它必須借助於創造性的思維活動，創造出適合廣告主題的意境，確立表達廣告主題的藝術形象，以強大的藝術感染力，去衝擊、震撼消費者的心靈，激起他們的購買慾望。

2.1.1　廣告創意的概念

關於廣告創意的含義，學者與廣告專家們往往有不同的說法。芝加哥馬文·弗蘭克·廣告公司的創意總監認為，創意人員的責任是收集所有能幫助解決問題的材料，像產品事實、產品定位、媒體狀況、各種市場調查數據、廣告費用等，把這些材料分類、整理，並歸納所需傳達的資訊，最後轉化為另一種極富戲劇性的形式。

美國廣告專家Shirey Polkoff認為，創意就是以一種新穎而與眾不同的方式來傳達單個意念的技巧與才能，即所謂客觀的思索、天才的表達。

美國最權威的廣告雜誌《廣告時代》（Advertising Age）總結出：「廣告創意是一種控制工作，廣告創意是為別人做陪嫁，而非自己出嫁。優秀的廣告創意人員深知此道，他們在熟悉商品、市場銷售計劃等多種資訊的基礎上，發展並贏得廣告運動，這就是廣告創意的真正內涵。」

廣告大師大衛‧奧格威認為「好的點子」即創意。他說：要吸引消費者的注意力，同時讓他們來買你的產品，非要有好的點子不可；除非你的廣告有好的點子，不然它就像快被黑夜吞噬的船隻。

詹姆斯‧韋伯‧揚在《產生創意的方法》一書中對於創意（ideas）的解釋在廣告界得到比較普遍的認同，即「創意完全是各種要素的重新組合。廣告中的創意，常是有著生活與事件『一般知識』的人士，對來自產品的『特定知識』加以重新組合的結果。」

2.1.2　廣告創意的原則

1 原創性、關聯性和震撼性原則

　　原創性、關聯性、震撼性①是廣告創意最基本的原則。原創性是指廣告創意獨闢蹊徑，而不因循守舊，它意味著創意和別人區分開來。原創性是一個廣告能夠脫穎而出獲得成功的關鍵因素，也是最高水準的創意。

　　關聯性是指廣告創意要與廣告商品相關聯，消費者看到廣告時，就能夠順利地想到相關的企業、產品和服務。

　　廣告具有震撼性，才能帶給人強烈的視覺衝擊力，留下難以忘懷的記憶。在令人眼花繚亂的廣告中，要想迅速吸引人們的視線，就必須把提升視覺張力放在廣告創意的首位。

　　震撼性包含兩個方面，一是通過宏大的場面來營造視覺衝擊力，二是通過巧妙的構思、深入挖掘人的內心情感，使廣告具有心理穿透力，產生撼動人心的力量。

2 溝通性原則

　　廣告是一種營銷溝通②形式，廣告資訊能否準確地傳達給受眾，就要看它的溝通性如何。在進行廣告創意時，應該把消費者看作是消費思想和消費行為的主體，通過有效的溝通語言，引發消費者的興趣，刺激需求，促成購買行為。

> ①原創性、關聯性、震撼性原則出自威廉·伯恩巴克的經典廣告創意理論——ROI論。

作品名：獵頭公司廣告——幸運之箭即將射向你
說明：在廣告中運用關聯性，暗示獵頭公司會像丘比特一樣為你製定專屬的目標，幫用戶找到心儀的工作。

作品名：莫斯科 Schusev 國家博物館廣告 "Discover the full story"
說明：設計師不僅展現了博物館聳立於地表的建築，還通過自己的想像，描繪出令人震撼的地底世界。

作品名：蘇格蘭威士忌廣告
說明：畫面唯美，充滿藝術氣息。

> ②營銷溝通是指在（一個品牌的）營銷組合中，通過與（該品牌的）顧客進行雙向的資訊交流建立共識而達成價值交換的過程。營銷溝通的主渠道有廣告、人員推銷、營業推廣、公共關係、包裝、電話、文信推銷等。

3 美感性原則

對美的渴望與追求是人類的天性。廣告是美的創造性的反映形態，作為審美物件，它一方面反映或滲透著一定時代的審美觀念、審美趣味、審美理想，同時它也凝聚著廣告人構思的心血和獨創性的精神勞動。「美」可以提升廣告作品的內涵和藝術魅力，引導消費者的幻想和追求，以此實現促進銷售的宗旨。

4 親和性原則

親和性能夠使廣告以一種讓人樂於接受的方式、在極具感情色彩的氛圍中傳遞商品和服務資訊。法國作家弗朗索瓦·德·拉羅什富科曾經說過：「唯有感情是始終具有說服力的演說家。」感人心者，莫過於情。情感是普世的，最容易讓消費者產生共鳴，因而，出色的廣告創意往往把「以情動人」作為追求的目標。

廣告大師大衛·奧格威提出過一個著名的廣告創意理論——3B理論，即天真的兒童（Baby）、宛若天仙的美女（Beauty）、可愛的動物（Beast）最能博得人們的憐愛和喜悅。

兒童尤其是嬰兒能給人帶來一種生命的感動，天真無邪的兒童推薦的產品，會給人一種莫大的信任感，而且充滿了生命的張力和表現力。長久生活在都市中的人們都或多或少有一種親近自然的訴求，而作為人類的朋友，可愛的動物、寵物等能很好地滿足這一點。愛美之心，人皆有之。美女是廣告中必不可少的重要元素。「美女經濟」，其實作品名：獵頭公司廣告——幸運之箭即將射向你說明：在廣告中運用關聯性，暗示獵頭公司會像丘比特一樣為你制定專屬的目標，幫使用者找到心儀的工作。

5 實效性原則

廣告創意能否達到促銷的目的，基本上取決於廣告資訊的傳達率，即廣告創意的

作品名：加倍佳——甜蜜的逃亡
說明：繁重的作業、需要練習的樂器和雜亂的家務堆積成山，身處其間還能一臉幸福。作為糖果品牌，加倍佳用這樣的創意，表達棒棒糖產品帶來的「用甜蜜逃避壓力」的美好感受。其中，「孩子」這一畫面主體的塑造看起來與棒棒糖頗為相似，用手代替糖棍兒，有「推離煩惱」的感覺，暗含「ESCAPE」之意。

實效性。實效性包括理解性和相關性。理解性即易為廣大受眾所接受。在進行廣告創意時，要善於將各種資訊符號進行最佳組合，使其具有適度的新穎性和獨創性；而相關性是指廣告創意中的意象組合和廣告主題內容相關聯。

2.2　創造性思維方法

　　思維是人腦對客觀事物本質屬性和內在聯繫的概括和間接反映。以新穎、獨特的思維活動揭示客觀事物本質及內在聯繫，並指引人去獲得新的答案，從而產生前所未有的想法稱為創造性思維。

2.2.1　創造性思維的表現形式

1 多向思維

　　多向思維也叫發散思維，它表現為思維不受點、線、面的限制，不局限於一種模式，既可以是從盡可能多的方面去思考同一個問題，也可以從同一思維起點出發，讓思路呈輻射狀，形成諸多系列。

2 側向思維

　　側向思維又稱旁通思維，它是沿著正向思維旁側開拓出新思路的一種創造性思維。通俗地講，就是利用其他領域裡的知識和資訊，從側向迂迴地解決問題的一種思維形式。例如，正向思維遇到問題，是從正面去想，而側向思維則會避開問題的鋒芒，在次要的地方做文章，這樣往往會收到意想不到的效果。

　　英國著名作家毛姆就曾巧妙地運用側向思維為自己的小說打開銷路。

　　20世紀初的一天，英國突然沸騰起來。所有的女性都在為一則徵婚廣告而興奮激動。那則廣告是這樣寫的：「本人喜歡音樂和運動，是個年輕而有教養的百萬富翁，希望能找到與毛姆小說中的女主角完全一樣的女性結婚。」

　　一時之間，所有的人都在議論這則廣告。女性讀者想看一看這個富翁心中的理想對象是什麼樣的，都跑去書店搶購。在短短的幾天時間里，毛姆的小說就銷售一空，雖然出版商多次加印，仍出現斷貨的情況。

　　這則廣告的刊登者正是毛姆本人，他巧妙地把賣書廣告變成徵婚廣告。從思維方式來看，這正是興奮點的側向導引，是迂迴前進的側向思維。

側向思維的具體運用方式有以下3種。

→ 1. 側向移入

跳出本專業、本行業的範圍，擺脫習慣性思維，側視其他方向，將注意力引向更廣闊的領域。

→ 2. 側向轉換

不按最初設想或常規方式直接解決問題，而是將問題轉換成為它側面的其他問題，或將解決問題的手段轉為側面的其他手段。

→ 3. 側向移出

與側向移入相反，側向移出是指將現有的設想、已取得的發明、已有的感興趣的技術和本廠產品，從現有的使用領域、使用對象中擺脫出來，將其外推到其他意想不到的領域或物件上。

3 逆向思維

哲學研究表明，任何事物都包括著對立的兩個方面。日常生活中，人們往往養成一種習慣性思維方式，即只看其中的一方面，而忽視另一方面。如果逆轉一下正常的思路，從反面想問題，便能得出創新性的設想，這便是逆向思維。

在廣告中運用逆向思維往往會取得出人意料的效果，讓人耳目一新，印象深刻。例如，美特牌絲襪廣告就是一個典型的案例。該廣告的內容是這樣的，觀眾從畫面中看到兩條穿著長筒絲襪的優雅美麗、性感迷人的腿。柔美的畫外音說道：下面這個廣告將向美國婦女證明，美特牌絲襪將使任何形狀的腿變得非常美麗。隨著鏡頭慢慢向上身移動，觀眾驚奇地發現，這雙美腿的主人竟然穿著短褲和棒球隊員汗衫；待鏡頭移到臉部，觀眾看到的居然是男棒球明星喬·納米斯那男人味十足的臉！他笑咪咪地說道：「我當然不會穿長筒絲襪了，但如果美特絲襪能使我的腿變得如此美妙，我想它也一定能使你的腿變得更加漂亮。

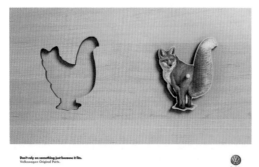

作品名：大眾原裝配件廣告
說明：運用了側向思維的廣告創意。狐狸積木剛好可以填在雞形的凹槽裡，貓形積木剛好可以填在魚形的凹槽，雖然能安上，但是貓遇到魚、狐狸遇到雞，必定會將其吃掉。所以，為避免潛在的危險，還是應該用原裝配件，畢竟安全第一。

4 聯想思維

聯想思維是指由某一事物聯想到另一種事物，即由所感知或所思的事物、概念或現象的刺激而想到其他與之有關的事物、概念或現象的思維過程。

按亞里斯多德的3個聯想定律——，可以把聯想分為相近、相似和相反3種類型。

由一個事物的刺激而想到與它在時間或空間接近的事物，這種聯想稱為相近聯想；如果想到在外形、顏色、聲音、結構、功能和原理等方面有相似之處，則為相似聯想；而想到在時間、空間或各種屬性的相反面，則為相反聯想。在廣告中運用聯想是一種婉轉的表達方法。

作品名：Saxsofunny 公司廣告——我們演奏你需要的聲音（聯想思維）
說明：Saxsofunny 是巴西的一家聲音製作公司。他們在廣告中傳遞出這樣一條資訊——我們公司可以按照客戶的要求製作出各種各樣的聲音。一系列奇形怪狀的箱子代表了一些只能在想像中存在的樂器，他們將這些箱子贈送給巴西聖保羅和其他地區的電台和電視機構的主要負責人。

作品名：Stena Lines 客運公司廣告——父母跟隨孩子出遊可享受免費待遇
說明：運用了逆向思維，將孩子和父母的身份調換，創造出生動、詼諧、新奇的視覺效果，讓人眼前一亮。

作品名：Covergirl 睫毛膏產品廣告——請選擇加粗（聯想思維）

作品名：摩托羅拉GPS廣告
說明：運用了側向思維的廣告創意。問路時遇到太
多的熱心腸，以至於不知道怎麼選擇，這時要有一個
摩托羅拉全球定位系統該有多好。
廣告公司：O&M 北京
創意總監：Wilson Nils
作者：Zhou Yu Long

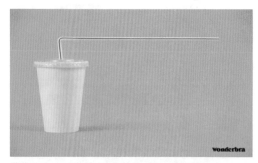

作品名：Wonderbra內衣廣告——專用吸管
說明：運用了聯想思維，專用吸管使人聯想到大號
內衣。

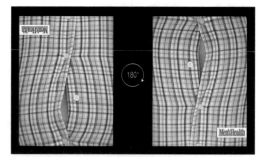

作品名：Men's Health（男士健康）雜誌——180度
說明：從啤酒肚到胸肌，只是換了角度（逆向思維）。

2.2.2 垂直思維法

垂直思維法也稱邏輯思維法、縱向思維
法，它是指用傳統的邏輯思維來解決疑難問
題的思維方法。以思維的邏輯性、嚴密性和
深刻性見長。

垂直思維強調按照一定的思考路線進行
思考，即在一定的範圍內向上或向下進行縱
向思考。其主要特點是思維的方向性與連續
性。方向性是指思考問題的思路或預先確定

的框架不能隨意改變；連續性則是指思考從
一種資訊狀態開始，直接進入相關的下一狀
態，如此循序前進，中間不能中斷，直至解
決問題。

有人用兩個比喻來形象地說明垂直思維
的方向性和連續性：譬如挖井，只能從指定
位置一鍬一鍬連續往下挖，不能左右挖，也
不能中間漏掉一段不挖；又如建塔，只能從

指定位置將石頭一塊一塊向上疊，不能左右疊，也不能中間隔掉一段不疊。

　　垂直思維法的優點是思路清晰，比較穩定；缺點是思考的空間有侷限性，容易使人故步自封，脫離實際，缺少創新，重複、雷同。例如許多廣告反覆強調「金獎產品」，這種公式化的標榜毫無新意可言。

垂直思維法　　　　　　　　　水平思維法

2.2.3　水平思維法

　　水平思維法又稱發散式思維法，它是指創意思維的多維性和發散性。這種思維法要求盡量擺脫固有模式的束縛，從多角度、多側面觀察和思考，捕捉偶然發生的構想，從而產生意想不到的創意。例如，在人們普遍考慮「人為什麼會得天花」問題時，愛德華·琴納[①]考慮的則是「為什麼在奶牛場勞動的女工不得天花？」正是採用這種發散式思維法，使他做出了醫學上的重大發現。

　　水平思維能彌補垂直思維的不足，克服固執偏見和舊觀念對人的束縛，有利於人們突破思維定勢，獲得創造性構想。它的發明者愛德華·戴勃諾曾經用一個有趣故事來描述水準思維法。

　　他說：古代有個商人破產，欠了高利貸者很多錢。高利貸主看中了商人美麗的女兒，明知他還不了錢，卻硬要他馬上還，否則就要拉他去坐牢，要麼就以女兒抵債。於是高利貸主想出了一個花招：說自己口袋裡放進一黑一白的兩顆石子，讓女孩子去碰運氣，如果從袋裡摸出黑石子，便要賣身抵債；摸出白石子便可免債務。隨後他偷偷地從地上撿了兩顆黑石子放在口袋裡。這時女孩子看得清清楚楚，她想：如果當場揭穿他的陰謀或拒絕取石子，高利貸主必然會惱羞成怒，拉他父親去坐牢；而如果順從地取出黑石子，便毀了自己。這些都是常人解決問題的方法，也就是用垂直思維法來處理問題。但女孩子應用水平思維法，另出新招，她毅然從高利貸主口袋中取出一顆石子，又故意失手將它跌落在布滿黑白二色石子的地上，然後說：真對不起，石子在地上找不著了，不如看看你口袋裡剩下是什麼顏色，如果是黑色的，就證明我取出的是白色的了。高利貸主袋里的石子當然是黑色，只好啞巴吃黃連有口難言，女孩子救了自己，父親也免了債務。

　　水平思維法是相對垂直思維法（邏輯思維）而言的。垂直思維法是以邏輯與數學為代表的傳統思維模式，它的特點是：根據前提一步步推導，既不能逾越，也不允許出現步驟上的錯誤。這種思維方法有其合理之處，如歸納與演繹等。但如果一個人只會運用垂直思維一種方法，他就不可能有創造

①愛德華·琴納（Edward Jenner，1749.5.17—1823.1.26），免疫學之父，天花疫苗接種的先驅。他從宋朝時的「人痘」接種法（後來流傳到歐洲中）得到啟發，發明了牛痘接種法。

性。水平思維法不會過多地考慮事物的確定性、如何完善舊觀點，以及追求正確性，而是考慮事物多種選擇的可能性、如何提出新觀點、追求豐富性。

垂直思維法和水平思維法這兩個概念都是由英國心理學家愛德華·戴勃諾博士提出的。他曾對這兩種思維方法進行比較，總結出兩者的主要區別，如下所述。

→ 1. 垂直思維法是有選擇性的，水平思維法是生生不息的。

→ 2. 垂直思維法的移動，只有在確定了一個方向時才移動，水平思維法的移動，則是為了產生一個新的方向。

→ 3. 垂直思維法是分析性的，水平思維法是激發性的。

→ 4. 垂直思維法是按部就班的，水平思維法是間斷的，可以跳來跳去的。

→ 5. 用垂直思維法必須每一步都正確，用水平思維法則不必。

→ 6. 垂直思維法為了封閉某些途徑要用否定，水平思維法則無否定可言。

→ 7. 垂直思維法必須集中排除不相關的因素，水平思維法則歡迎新東西闖入。

→ 8. 用垂直思維法思考問題的類別、分類和名稱都是固定的，用水平思維法則沒有固定模式。

→ 9. 用垂直思維法要遵循最可能的途徑，水平思維法則探索最不可能的途徑。

2.2.4　頭腦風暴法

在群體決策中，由於群體成員心理的相互作用和相互影響，往往容易傾向於權威或大多數人的意見，形成所謂的「群體思維」。為了保證群體決策的創造性，提高決策質量，美國創造學家A·F·奧斯本於1939年提出了一種激發性思維的方法——頭腦風暴法。

採用頭腦風暴法組織群體決策時，要集中有關人員召開專題會議，主持者以明確的方式向所有參與者闡明問題，說明會議的規則，並盡力創造一個既輕鬆又競爭的氛圍，促使與會者踴躍發言，彼此激盪，引發聯想，產生更多的創意。

頭腦風暴法遵守以下原則。

1 禁止批評和評論

對別人提出的任何想法都不能批判、不得阻攔。即使自己認為是幼稚的、錯誤的，甚至是荒誕離奇的設想，亦不得予以駁斥，同時也不允許自我批判，以便在心理上調動每一個出席者的積極性。

2 歡迎各抒己見，自由鳴放

創造一種自由的氣氛，調動參與者的熱情，讓他們提出各種荒誕的想法。

3 追求數量

意見越多，產生好意見的可能性越大。

4 探索取長補短和改進辦法

除提出自己的意見外，鼓勵參加者對他人已經提出的設想進行補充、改進和綜合。

2.2.5　思維導圖法

1 思維導圖概念

科學研究證明：人類的思維特徵是呈放射性的，進入大腦的每一條資訊、每一種感覺、記憶或思想，都可作為一個思維分支表現出來，它呈現出來的是發散性立體結構。

英國學者托尼·巴讚基於大腦的放射性思維模式開發了一個簡單而又有效的思維工具——思維導圖。思維導圖又稱心智圖，它運用圖文並重的技巧，把各級主題的關係用相互隸屬與相關的層級圖表現出來，把主題關鍵詞與圖像、顏色等建立記憶連結。

放射性思考是人類大腦的自然思考方式，每一種進入大腦的資料，不論是感覺、記憶或是想法——包括文字、數位、符號、食物、香氣、線條、顏色、意象、節奏、音符等，都可以成為一個思考中心，並由此向外發散出成千上萬的關節點，每一個關節點代表與中心主題的一個連接，而每一個連接又可以成為另一個中心主題，再向外發散出成千上萬的關節點，而這些關節的連接可以視為我們的記憶，也就是我們的個人資料庫。

思維導圖的放射性思考方法可以增加資料的累積，將數據依據彼此間的關聯性進行分層、分類的系統管理，從而提高大腦運作效率。同時，思維導圖能善用左右腦的功能，協助我們記憶，增進我們的創造力。

英國管理學作家Dr. Tony Turrill說：「思維導圖可以讓複雜的問題變得非常簡單，簡單到可以在一張紙上畫出來，讓您一下看到問題的全部。它的另一個巨大優勢是隨著問題的發展，您可以幾乎不費吹灰之力地在原有基礎上對問題加以延伸。」

2 思維導圖製作方法

step 1 工具：A3 或 A4 紙、一套軟芯筆、4 支以上不同顏色的塗色筆、1 支鋼筆。

step 2 主題：最大的主題要以圖形的形式體現出來，畫在畫面中央；中央圖要用 3 種以上的顏色；一個主題包含一個大分支；每條分支要用不同的顏色，以便對不同主題的相關資訊一目了然。

step 3 內容：運用小插圖和代碼，以節省記錄空間；各主題之間有資訊相關聯的地方用箭頭連接；只寫關鍵詞，並且要寫在線條的上方。

step 4 線條要求：線長 = 詞語的長度；靠近中間的線粗，外延線細，使層次感分明；線段之間互相連接起來，線條上的關鍵詞之間也是互相隸屬、互相說明的關係；當分支多的時候，用環抱線把它們圍起來。

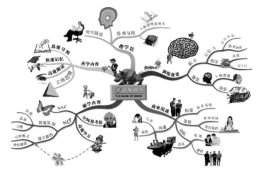

思維導圖可以通過專用軟體來生成。例如，XMind 就是一款頂級商業品質的思維導圖和頭腦風暴軟體，可以幫助人們快速理清思路。它除了能繪製思維導圖外，還可以繪製魚骨圖、二維圖、樹形圖、邏輯圖、組織結構圖。

2.3 廣告創意策略

廣告策劃中的「創意」是指根據整體廣告策略，找尋一個「說服」目標消費者的「理由」，並把這個「理由」用視覺化的語言，通過視、聽表現來影響消費者的情感與行為，以達到資訊傳播的目的，消費者從廣告中認知產品給他們帶來的利益，從而促成購買行為。這個「理由」即為廣告創意。創意策略（creative strategy）則是對產品或服務所能提供的利益或解決目標消費者問題的辦法，所進行的整理和分析，以及確定廣告所要傳達的資訊的過程。

2.3.1 設計定位

設計定位，顧名思義就是為設計確定一個位置或方向。設計定位要解決的是「做什麼」，廣告創意要解決的是「怎麼做」。由此可見，設計定位是廣告創意的前提，它的正確與否將直接影響廣告的效果。

1 內容

瞭解商品或服務的特色，明確品牌的個性，是制定廣告策略的首要因素。在面對一個具體的商品進行廣告創意時，其商品的類別、屬性就是最基本的創意基礎。從類別上看，不外乎服裝、食品、飲料、家電等，從屬性上看，不外乎吃、穿、用、玩等。這些看似簡單，但在進行創意時，有時為了刻意出新、出奇，就有可能把商品最基本的資訊丟掉。廣告基本內容必須要有一個明確的定位，然後再充分挖掘其相關的資訊，才能找出一個恰當的切入點作為創意的依據。

作品名：路虎 S1 手機——非一般的堅韌
說明：路虎 S1 三防手機，是由著名的汽車公司路虎和三防手機廠商 Sonim 合作推出的。無論你身在多麼危險的地方，救援現場、建築工地或者是在野外，S1手機那堅韌的三防機身都能夠確保你的正常使用，你看連大象都踩不爛。

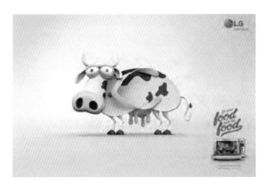

作品名：LG 微波爐廣告
說明：微波爐加熱的食物容易變乾變硬，於是抓住
這點來進行創作，即如果你不想牛奶喝起來是拖鞋
味，那就趕緊使用 LG 微波爐，因為 LG 微波爐能讓
食物保持原味。

2 目標受眾

任何一則廣告其目標物件只能是一定數
量或一定範圍內的受眾。廣告的內容不同，
受眾群體也會有所不同。如果受眾群體沒有
一個明確的界定，廣告將失去目標市場。因
此，對受眾群體的研究和分析是非常必要

的，如此才能做到有的放矢。

對受眾群體的一般性了解應該從年齡、
性別、職業、文化程度開始，由此展開對受眾
的生活習慣、行為愛好、作息時間等方面的
深入調查。掌握這些資料後，再進行研究和
歸納。只有明確設計是針對哪一個層面上的
群體，才能分析出他們能夠並願意接受什麼
樣的訴求，使創意更具針對性。

3 應用媒介

在任何廣告中都包含「說什麼」的問
題，在不同的傳播媒介上，「說的內容」和
「說的形式」有著很大的不同，這是由於不
同的廣告媒介的特點所決定的。對於某些廣
告活動，在其廣告內容上要注意分析和把握
其不同傳媒的價值功效，以相適應的傳播媒
介去完成特定廣告的資訊傳播。廣告公司還
可以通過一些具體的指標來完成廣告媒體的
計劃，如暴露度、到達率、收視率、影響效
果等。

2.3.2　創意的 5 個階段

廣告創意是一個複雜的思維過程。創意
的產生並不是閉門造車的主觀臆想，而是建
立在周密的市場調查基礎上，將廣告素材、
創作資料，以及廣告創作人員的一般社會知
識重新組合後產生的。

廣告大師詹姆斯·韋伯·揚①在 20 世紀 60 年
代提出，廣告創意分為 5 個階段。

1 調查階段

新穎、獨特的廣告創意是在周密調查、
充分掌握資訊的基礎上產生的。廣告創作人
員需要深入調查，為每一個創意找尋需要的
依據和內容，並研究所搜集的資料，根據舊
經驗，啟發新創意。

廣告創意所需資料分為一般資料和特
定資料兩種。一般資料是指那些指導宏觀市

①詹姆斯·韋伯·揚（James Webb Young，1886—1973）：美國當代影響力最深遠的廣告創意大師之一，廣
告創意魔島理論的集大成者。生前任智威湯遜廣告公司資深顧問及總監，並於 1974 年榮登「廣告名人堂」。
他的廣告生涯長達 60 餘年，其本身幾乎就是美國廣告史的縮影。晚年致力於廣告教育工作及著述，被認
為是美國廣告界的教務長。

場、目標市場及社會環境的一切要素。包括宏觀市場的趨勢、購買能力的增減、目標市場的分割狀況、市場位置、容納量、市場份額等，此外，還有企業環境、廣告環境、自然環境，國際環境、政治環境等資料。特定資料是指那些與消費者、產品和企業有關的資料。

廣告大師李奧‧貝納在談到他的廣告創意時曾說，創意的秘訣就在他的資料夾和資料剪貼簿內。他說：「我有一個大夾子，無論何時何地，只要我聽到一句使我感動的隻言片語，特別是適合表現的一個構思，我就把它收進資料夾內。」

許多優秀的廣告都是通過這種不斷的資訊收集和積累而產生的。例如，羅傑‧科里恩重新啟用「百事的一代」這一廣告策略的創意時，就受益於一份領帶備忘錄的啟發。這份備忘錄上記載著：男人們願意投入較多的時間和精力選購領帶的主要原因，並不是因為領帶重要，而是領帶可以表達買主的性格，使買主自己感到滿意。他由此得出結論：別吹捧你的產品有多好，而應讚揚選擇了你的產品的消費者，弄清楚他是誰，然後稱讚他這種人。

領帶備忘錄雖然與碳酸飲料毫無關係，但它卻使科里恩茅塞頓開。他經過調查發現，可口可樂相對而言保守、傳統，百事可樂創新而有朝氣，於是便決定選擇青少年作為百事可樂的形象。年輕人充滿鬥志、令人振奮、富於創新精神，正是百事可樂生機勃勃、大膽挑戰的寫照。於是「百事可樂：新一代的選擇」這個給可口可樂以致命打擊的廣告主題便誕生了。

2 分析階段

這一階段要對收集的資料進行分析，找出商品本身最吸引消費者的地方，發現能夠打動消費者的關鍵點，也就是廣告的主要訴求點。

主要內容包括：廣告商品與同類商品所具有的共同屬性有哪些、廣告商品與競爭商品相比較具有哪些特殊性、商品的生命週期處於哪個階段、廣告商品的競爭優勢會給消費者帶來哪些便利、消費者最為關心和迫切的需要有哪些等。

3 醞釀階段

一切創意的產生，都是在偶然的機會突然發現的。這一階段要將廣告概念全部放開，盡量不去想這個問題，將它置於潛意識的心智中，讓思維進入「無所為」的狀態。這種狀態下，由於各種干擾信號的消失，思維較為鬆弛，比緊張時能更好地進行創造性思考。一旦有資訊偶爾進入，就會使人猛然頓悟，過去幾年積存在大腦中的資訊會得到綜合利用。

4 開發階段

開發階段詹姆斯‧韋伯‧揚在其《產生創意的方法》一書中對創意的出現做過精彩的描

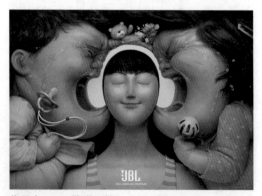

作品名：JBL 降噪耳機
說明：只要有 JBL 的耳機，任何嘈雜的聲音都會不復存在！

述：「創意有著某種神秘特質，就像傳奇小說般在南海中會突然出現許多島嶼。」創意往往伴隨著靈感的閃現迸發而出。在開發階段，要開發出更多奇妙的創意。

對前一階段提出來的諸多創意進行分析、評價、篩選，找到最佳的一個，並使其更臻完美，再通過文字或圖形將創意視覺化。

作品名：生命陽光牛初乳嬰幼兒食品廣告——不可思議的力量
說明：由廣州旭日因賽廣告公司製作，獲戛納國際廣告節銅獅獎。

2.4　廣告創意理論

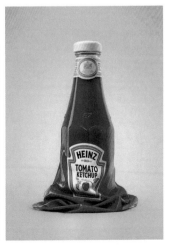

從19世紀末到20世紀初，由於市場營銷競爭的需要，美國的一些經濟學家開始注重對市場規律的研究。1912年，哈佛大學教授赫傑特奇訪問了許多大企業主，在研究了他們的市場活動和廣告活動之後，編寫了以講授廣告方法和推銷方法為主的教科書，其中對廣告創意理論做了較為系統的探討。這之後，隨著研究的深入，廣告學逐漸從市場學中分化出來，成為一門獨立的學科。

2.4.1　AIDA 法則

　　AIDA法則是美國人路易士在1898年提出的購買行為法則，它的基本內容是指消費者從接觸商品資訊開始，到完成商品消費行為的4個步驟：Attention（注意）——Interest（興趣）——Desire（慾望）——Action（行動），強調了消費者受廣告影響而產生的一系列心理過程。

2.4.2　USP 理論

　　20世紀50年代初，美國人羅瑟·里夫斯（Rosser Reeves）提出了一個產生廣泛影響的廣告理論——USP理論①。它的基本觀點是：廣告就是發揮一種「建議」或「勸解」（Proposition）功能，即找出品牌特性（Unique）——其他品牌所沒有的（競爭對手所不能提出來的）獨特性，告訴消費者「買這樣的商品，你將得到特殊的利益」適合消費者欲求的利益點，也正是廠商推銷商品的「賣點」（Selling）。USP理論可以通俗地解釋為：通過廣告為產品找到一個賣點，這個賣點必須是獨一無二的，而且這個獨一無二的賣點必須是消費者所喜歡的。

百事可樂海報。USP理論指出，在消費者心目中，一旦將特有的主張或許諾同特定的品牌聯繫在一起，USP就會給該產品以持久受益的地位。例如，可口可樂是紅色，百事可樂為藍色，前者寓意著熱情、奔放，富有激情，後者象徵著年輕和未來。雖然其他可樂飲料也有採用紅色與藍色作為自己的標準色，但是由於這兩種可樂首先佔有了這些特性，因而其他品牌就難以從消費者的心目中將其奪走。

①USP 理論是 Unique Selling Proposition 的縮寫，譯為「獨特的銷售主張」。

憑藉這一理論，羅瑟·里夫斯創造了大量有實效的廣告，並大獲成功。其中最經典的案例是M&M's（瑪氏）巧克力廣告。當時，M&M's 巧克力是美國唯一一種用糖衣包裹的巧克力。糖衣的優勢是吃了不髒手，可巧克力的生產廠家在以往的廣告中並沒有著力突出這一點。羅瑟· 里夫斯認為獨特的銷售主張正在於此。他提出了「只溶你口，不溶你手」的口號，讓兩 隻手出現在廣告畫面中，請觀眾猜哪隻手裡有M&M's巧克力，然後張開手心讓觀眾看。廣告解除了消費者愛吃巧克力，但又擔心巧克力使自己髒兮兮、形象不雅的心理顧慮，實現了M&M's巧克力銷量的猛飆。後來有人受斷續器啟發，又推出了ESP，即情感銷售主張，將廣告訴求重點定位於情感，引導公眾產生美好的消費情感體驗，藉助親和力強化廣告效果。

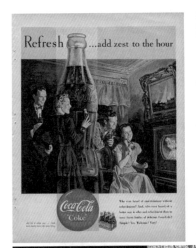
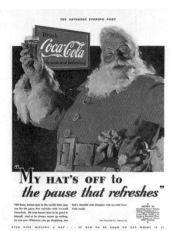

不同時期的可口可樂海報從側面展現了廣告設計的發展脈絡。

2.4.3 品牌形象論

20世紀50年代末、60年代初，隨著科技的進步，各種替代品和仿製品不斷湧現，尋找USP（獨特的銷售主張）變得愈發困難，廣告人的目光逐漸從關注產品轉向分析、研究消費者的心理。在這一時期，大衛·奧格威[1]（David Ogilvy）提出了品牌形象論。他認為，在產品功能利益點越來越小的情況下，消費者購買時看重的是實質與心理利益之和，而形象化的品牌就是帶來品牌的心理利益。

品牌形象論的基本要點如下所述。

1 為塑造品牌服務是廣告的最主要目標

廣告就是要使品牌具有一個較高的知名度和良好的品牌形象，並持續維持這一形象。同時，奧格威認為形象指的是個性，它能使產品在市場上長盛不衰，但使用不當也能使它們滯銷。因此，如果品牌既適合男性也適合女性、既能適合上流社會也能適合廣大群眾，那麼品牌就沒有了個性，成為一種

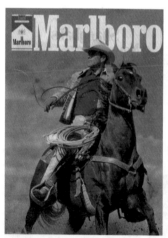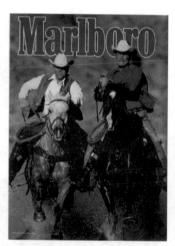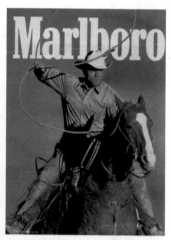

作品名：萬寶路香煙廣告
作者：李奧·貝納廣告公司
說明：品牌形象論經典案例，世界上最成功的廣告策劃之一。「萬寶路」這一香煙品牌誕生於1924年，由美國的菲力浦·莫裡斯公司生產，最初專為女士設計，銷售業績始終平平。李奧·貝納接手萬寶路廣告之後，改變了原本使用柔媚女性形象的傳統，轉而描繪強壯、粗獷、豪放的西部牛仔。牛仔是多數美國人心中的偶像，萬寶路香煙藉助牛仔形象，使人聯想到美國式的生活理念和生活方式。一時間，人們爭相購買原本不屑一顧的萬寶路牌香煙，想藉此加入真正男子漢的行列。正是憑借著李奧·貝納高明的廣告策劃，才使得已經山窮水盡的萬寶路轉危為安，步步發展，成為世界上最著名的香煙品牌之一。

①出生於英國的大衛·奧格威（David Ogilvy，1911-1999）是現代廣告業的大師級傳奇人物，他一手創立了奧美廣告公司，確立了奧美這個品牌，啟蒙了對消費者研究的運用，同時創造出一種嶄新的廣告文化。其於1963年所著《一個廣告人的自白》一書，被譯為14種文字，暢銷全球，對現代廣告業的影響深遠。他與威廉·伯恩巴克、李奧·貝納被譽為20世紀60年代美國廣告「創意革命」的三大旗手。

不倫不類、不男不女的東西。最終決定品牌市場地位的是品牌總體上的性格，而不是產品間微不足道的差異。

2 任何一個廣告都是對品牌的長期投資

從長遠的觀點看，廣告必須盡力去維護一個好的品牌形象，而不能為追求短期效益犧牲訴求重點。奧格威告誡客戶，目光短淺地一味搞促銷、削價及其他類似的短期行為的做法，無助於維護一個好的品牌形象。而對品牌形象的長期投資，可以使形象不斷地成長豐滿。這也反映了品牌資產累積的思想。

3 品牌形象比產品功能更重要

隨著同類產品的差異性減小，品牌之間的同質性增大，消費者選擇品牌時所運用的理性就會隨之減少，因此，描繪品牌的形象要比強調產品的具體功能特徵重要得多。例如，各種品牌香煙、啤酒、純淨水、洗滌化妝用品、服裝、皮鞋等都沒有什麼大的差別。如果為品牌樹立一種突出的形象，就可以為廠商在市場上獲得較大的佔有率和利潤。奧格威把品牌形象作為創作具有銷售力廣告的一個必要手段，即在市場調查、產品定位後，總要為品牌確定一個形象。

4 廣告更重要的是滿足消費者的心理需求

消費者購買時所追求的是「實質利益+心理利益」，對某些消費者來說，廣告尤其應該重視運用形象來滿足其心理需求。廣告的作用就是賦予品牌不同的聯想，正是這些聯想給了它們不同的個性。不過，這些聯想重要的是要符合目標市場的追求和渴望。以著名的「萬寶路」廣告為例，「萬寶路「之所以知名，實際上不是它的煙味，也不是該香煙的其他什麼內在的特性，而僅僅是它的品牌形象。具體說，該商標給消費者喚起的是一些綜合的極為豐富的聯想，它們是虛構的西部地區、到處漂泊的牛仔、自由、獨立、大草原、強壯的男子漢等，構成了一幅多姿多彩的動感世界。而這些景象正好迎合了許多人的幻想。

5 品牌廣告的表現方法

奧格威還提出了一些關於品牌廣告的秘訣，比如廣告的前10秒內使用牌名，利用牌名做文字遊戲可以讓受眾記住品牌，以包裝盒結尾能改變消費者對品牌的偏好度。而歌曲或過多的短景，則對品牌偏好及效果影響較差。幽默、生活片段、證言、示范、疑難解答、獨白、有個性的角色或人物、提出理由、新聞手法、情感訴求等，是改變消費者對品牌偏好度的十大良好表現手法。

品牌形象論是廣告創意、策劃策略理論中的一個重要流派。在品牌形象論的指導下，奧格威成功策劃了勞斯萊斯汽車、哈撒韋襯衫等國際知名品牌，隨之廣告界颳起了「品牌形象論」的旋風。

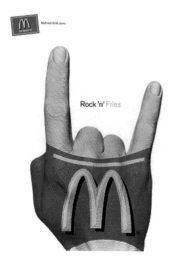

作品名:麥當勞廣告

說明:1952年,麥當勞的創始人親自設計了一個並排的雙拱門,它與麥當勞的首字母「M」特別相似,成為企業的標誌與商標圖形。麥當勞提供服務的最高標準是品質(Quality)、服務(Service)、清潔(清潔度)和價值(值),即斷續器 & V原則。這是最能體現麥當勞特色的重要原則。麥當勞在全世界的產品和服務始終如一,規範的管理和統一的品牌形象決定了麥當勞在全球的成功。其品牌形象廣告能夠有效地與消費者建立感情上的聯繫。

2.4.4　品牌個性論

20世紀50年代,基於對品牌內涵的進一步挖掘,美國Grey廣告公司提出了「品牌性格哲學」、日本小林太三郎教授提出了「企業性格論」,從而形成了廣告創意策略中的新流派——品牌個性論(brand Character)。

該策略理論在回答廣告「說什麼」的問題,認為廣告不只是說利益、說形象,而更要說個性由品牌個性來促進品牌形象的塑造,通過品牌個性吸引特定人群。

隨著市場競爭的日趨激烈,產品的高度同質化,品牌日漸成為商家重要的競爭手段。消費大眾借助於品牌形象(商品的名稱、術語、符號、圖案等)很容易把各類廠家的商品區別開來。而品牌個性要比品牌形象更深入一層,形象只是造成認同,個性可以造成崇拜。例如,德芙巧克力廣告:「牛奶香濃,絲般感受。」其品牌個性在於那個「絲般感受」的心理體驗。能夠把巧克力細膩潤滑的感覺用絲綢來形容,可謂意境高遠,想像力豐富。該廣告充分運用了聯想感受,把語言的力量發揮到了極致。

2.4.5　定位論

定位論(Positioning)是由美國著名行銷專家艾爾·列斯(AlRies)與傑克·特羅(Jack Trout)於20世紀70年代早期提出來的。定位理論的產生,源於資訊爆炸時代對商業運作影響的結果。隨著科技進步和經濟社會的發展,各種媒體、產品、廣告宣傳讓人眼花繚亂,幾乎把消費者推到了無所適從的境地,商品要想脫穎而出,定位就顯得非常必要。

按照艾爾·列斯與傑克·特羅的觀點:定位是你對產品在未來的潛在顧客的腦海裡確定一個合理的位置,也就是把產品定位在你未來潛在顧客的心中。常用的定位方法有以下幾種。

1 首次定位

定位物件首次進入消費者視線，佔得最先與最大。例如，農夫山泉第一個提出「有點甜」這一概念特徵，同時第一個採用特殊瓶蓋，靠著這兩個方面的首次定位，很快被消費者接受，並迅速暢銷。

2 比附定位

使定位對象與競爭物件（已佔有牢固位置）發生關聯，並確立與競爭物件的定位相反的、或可比的定位概念。例如，「七喜：非可樂」便是比附定位的典型範例。

七喜品牌剛剛誕生的時候，是一種檸檬與萊姆合成的飲料。在美國飲料市場上，可口可樂與百事可樂佔有了不可撼動的霸主地位。如果七喜依照傳統的行銷策略運作的話，幾乎無法與兩大品牌抗衡。於是七喜想到了借可口可樂與百事可樂搭好的梯子往上爬的方法。20世紀80年代，特勞特將七喜汽水定位為「不含咖啡因的非可樂」。其巧妙之處在於，既藉助可樂提高自己的知名度，又顯示出自己與可樂的不同。這一策略獲得了空前成功，使七喜成為僅次於可口可樂與百事可樂之後的世界第三大碳酸飲料品牌。

3 銷售量定位

消費者由於缺乏安全感，有著較強的從眾心理，喜歡買跟別人一樣的東西。所以那些在同行中有較好銷量的企業經常宣傳自己的銷量領先，以便使消費者產生一種信任感。例如，「波斯登羽絨服，連續6年全國銷量遙遙領先」。

作品名：KAPITI冰淇淋廣告
說明：運用比附定位策略的廣告創意。將高端手錶、手袋等奢侈品與冰激淩巧妙融合，借以提高產品在消費者心目中的形象和檔次。

4 單一位置策略

處於領導者地位者，通過另外的新品牌來壓制競爭者。例如，寶潔公司為全球最大的洗滌化妝用品公司，為了保持其在洗髮水市場上處於絕對的壟斷地位，他們先後推出了飄柔、潘婷、海飛絲、沙宣、潤妍等品牌，以滿足消費者的個人化需求。

5 擴大名稱

處於領導者地位，用更廣的名稱或增加其適用範圍來保持其地位。例如，很多藥品在剛推向市場時，為了讓消費者儘快接受，

作品名：義大利馬丁尼（Martini）酒廣告——美女的演繹

往往只宣傳一個重要的功能，被消費者接受以後，就會擴大其宣傳面，以鞏固和擴大消費群體。

6 類別品牌定位

當一個強大的品牌成為產品類別名的代表或代替物時，新產品就不能採用搭便車的做法，沿襲原有產品的名稱，因為一個名稱不能代表兩個迥然不同的產品。例如，當「小天鵝」成為名牌洗衣機以及洗衣機的代名詞時，該公司開發的空調產品，就沒有沿用「小天鵝」商標，而是重新塑造一個「波爾卡」品牌。

7 再定位

也叫重新定位，即打破事物在消費者心理中的原有位置與結構，創造一個有利於自己的新的秩序。例如，大衛·奧格威通過再定位為哈撒韋襯衫創作了非常成功的廣告。他為了

作品名：碧浪洗衣粉廣告——發亮的衣服來自碧浪！

作品名：汰漬洗衣粉廣告

表現襯衫的高檔，運用了18個戴眼罩男人的形象，分別出現在各種背景畫面上，指揮樂團、演奏雙簧管、畫畫、擊劍、駕遊艇，以及玩牌。一位英俊的男士戴上眼罩給人以浪漫、獨特的感覺。美國人開始認識到買一套好西服的好處，遠勝過穿一件大量生產的廉價襯衫毀壞整個形象。戴眼罩的模特，使默默無聞116年的哈撒韋襯衫一下子走紅美國。

2.4.6　ROI論

ROI論是美國廣告大師威廉·伯恩巴克（WilliamBernbach）創立的DDB廣告公司制定出的關於廣告理論的一套獨特的概念主張。其基本要點是：好的廣告應當具備3個基本特質：關聯性（Relevance）、原創性（Originality）、震撼性（Impact）。

1 關聯性

關聯性是指廣告創意必須與廣告商品、消費者、競爭者相關聯。廣告與商品沒有關聯性，就失去了意義。美國著名廣告大師詹姆斯·韋伯·揚認為：「在每種產品與某些消費者之間都有各自相關聯的特性，這種相關聯就可能導致創意。」

2 原創性

在廣告業里，與眾不同就是偉大的開端，隨聲附和則是失敗的根源。原創性是廣告創意最鮮明的特徵之一，廣告本身如果沒有原創性，就會欠缺吸引力和生命力。

3 震撼性

震撼性是傳播者主動變化資訊元素，加強資訊符號

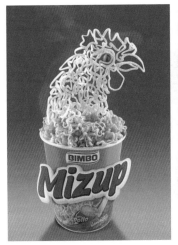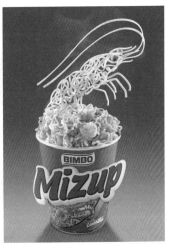

作品名：BIMBO Mizup 泡麵廣告
說明：關聯性廣告案例。用麵條製作的公雞和龍蝦分別代表著兩種口味的泡麵。

對受眾的刺激而形成的。廣告的表現空間有限，時間多以分秒計，要想在極短的時間內對消費者產生影響，震撼性顯得尤為重要，否則就不會給消費者留下深刻的印象。

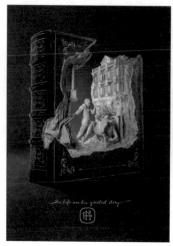

作品名：Ernest Hemingway Greatest Story 書籍廣告設計
說明：震撼性廣告案例。以獨特的創意，將圖書與雕塑相結合，即展示了圖書的內容，又令人印象深刻。

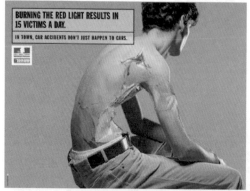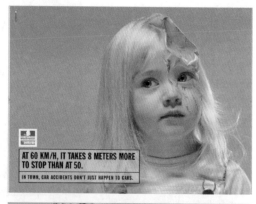

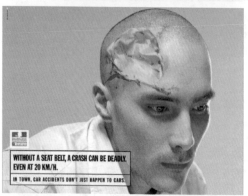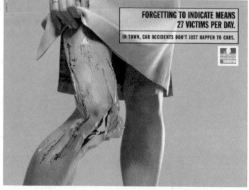

呼籲減少交通事故的公益性海報。以特別的方式展示交通事故給人造成的傷害，震撼心靈。

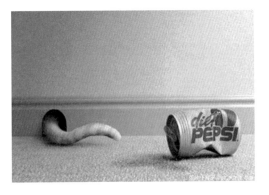

百事健怡低糖廣告——輕鬆享「瘦」，貓鑽鼠洞（克里奧廣告銅獎）
說明：關聯性廣告案例。為了有效地傳達「Diet」——低熱量的概念，打消年輕人「喝可樂導致肥胖」的顧慮，特意設計了貓捉老鼠的情節。因為有了 Diet Pepsi，老鼠洞也不安全了，貓也可以鑽進去，讓老鼠無處藏身。

2.4.7　整合營銷傳播論

　　整合營銷傳播（Integrated Marketing Communication，IMC）是20世紀80年代中期由美國營銷大師唐·舒爾茨提出的。

　　整合行銷傳播主張把一切企業的營銷和傳播活動，如廣告、促銷、公關、新聞、直銷、CI、包裝、產品開發等進行一元化的整合重組，讓消費者可以從不同的資訊渠道獲得對某一品牌的一致資訊，以增強品牌訴求的一致性和完整性。對資訊資源實行統一配置、統一使用，提高資源利用率，實現銷售宣傳低成本化。

2.5　廣告創意方法

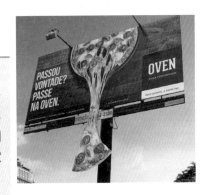

　　在市場的激烈競爭中，產品的競爭已經上升為廣告的競爭，廣告要獲得消費者的好感、促使其產生購買行為，就必須運用卓越的廣告創意，將廣告主題巧妙地傳達給目標消費者。為了有效溝通廣告作品與消費者之間的關係，使目標對象能夠更好地接受廣告、發揮潛移默化的影響作用，就產生了一系列廣告創意表現手法。

2.5.1 　誇張

　　誇張是「為了表達上的需要，故意言過其實，對客觀的人和事物盡力作擴大或縮小的描述」。誇張型廣告創意是基於客觀真實的基礎，對商品或勞務的特徵加以合情合理的渲染，以達到突出商品或勞務本質與特徵的目的。採用誇張型的手法，不僅可以吸引受眾的注意，還可以取得良好的藝術表現效果。

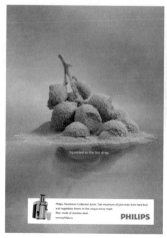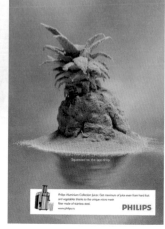

作品名：飛利浦搾汁機平面廣告

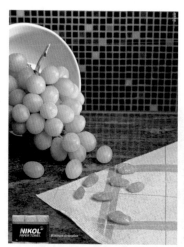

作品名：Nikol 紙巾廣告——超強吸水

作品名：家居打折廣告
說明：運用擴張的手法展現由於家居打折而引發的瘋狂搶購行為。

作品名：Poly-Brite——幸運水槽，無處不在

說明：一定要打翻某樣液體，你最希望是在哪裡？ 當然是水槽上，污漬可以順著下水管道消失得乾乾淨淨。超強潔淨，超強吸水，無論你倒掉的是茶水或牛奶，Poly-Brite 都能迅速吸附乾淨，就像你碰巧幸運地把它們打翻在水槽上一樣。

2.5.2　幽默

　　幽默廣告是廣告設計師運用幽默手法創作了人們對廣告所持的逆反心理，增強了廣告的出來的廣告作品。它有效地運用了「軟銷」策略感染力。來增強廣告的感染力，為企業和商品創造出更多的成功機會。

　　廣告大師波迪斯說過：「巧妙地運用幽默，就沒有賣不出去的東西。」幽默廣告之所以受到人們的廣泛喜愛，根本在於其獨特的美學特徵與審美價值。它運用「理性的倒錯」等特殊手法，通過對美的肯定和對醜的嘲弄兩種不同的情感復合，創造出一種充滿情趣而又耐人尋味的幽默情境，使消費者在歡笑中自然而然、不知不覺地接受某種商業和文化資訊，從而減少了人們對廣告所持的逆反心理，增強了廣告的感染力。

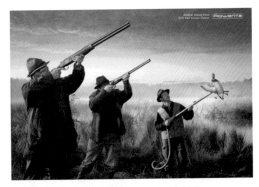

好運達 RO4541 吸塵器廣告——打獵利器

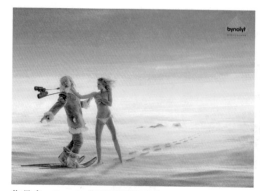

作品名：Bynolyt 雙筒望遠鏡廣告

作品名：隔音玻璃廣告

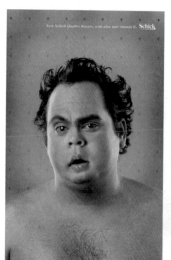

作品名：Schick Razors 舒適刮鬍刀——新款舒適刮鬍刀，富含蘆薈精華及維生素 E

作品名：Totalgaz 廚房設備安裝廣告

作品名：LG 洗衣機廣告
說明：LG 洗衣機廣告說明：有些生活情趣是不方便讓外人知道的，LG 洗衣機可以幫你。不用再使用晾衣繩，自然也不用為生活中的某些情趣感到不好意思了。

2.5.3　戲劇性

芝加哥廣告學派創始人李奧·貝納認為，每一件商品都有與生俱來的戲劇性。廣告人的當務之急，就是要替商品發掘出優點，然後令商品戲劇化地成為廣告裡的英雄。

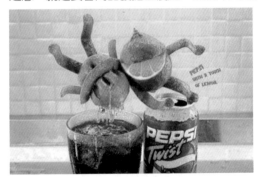

作品名：百事可樂廣告
說明：對檸檬進行擬人化處理，通過它們的互相搏殺，暗示可樂中蘊含充足的檸檬汁成分。

作品名：三菱汽車廣告
說明：以「一步跨向新生活」為主題，將都市辦公場所和戶外郊遊環境相連接，以空間切換的方式，體現了該品牌汽車給人們生活帶來的變化。

2.5.4 懸念

懸念型廣告是以懸疑的手法或猜謎的方式調動和刺激受眾，使其產生疑惑、緊張、渴望、揣測、擔憂、期待、歡樂等一系列心理，並持續和延伸，以達到釋疑而尋根究底的效果。

懸念型廣告的成功，很大程度上取決於能否充分調動觀眾的好奇心，使其追隨廣告玩心理遊戲。當謎底最終揭曉的剎那，將帶給受眾無比深刻的心理體驗，廣告的記憶度也隨之提高。

作品名：DHL 廣告
說明：雞生蛋？ 蛋生雞？ 先有蛋還是先有雞，這可能是地球上最古老的問題了。現在它們不用爭了，因為 DHL 總是第一。文案為「DHL（敦豪）總是領先」。

作品名：Sedex 快遞廣告
說明：請相信快遞公司的交貨速度。

作品名：大眾全景系統廣告
說明：單看廣告的左邊，會讓人倒吸一口涼氣。再看右邊，則會心一笑。觀察的視角不同，情況就大不相同。從而引出主題——大眾全景系統，為你開車時提供更好的視野，確保一路安全暢通。

2.5.5　擬人

　　以一種形象表現廣告商品，使其帶有某些人格化特徵，即以人物的某些特徵來形象地說明商品。這種類型的廣告創意，可以使商品生動、具體，給受眾以鮮明、深刻的印象，同時可以用淺顯常見的事物對深奧的道理加以說明，幫助受眾深入理解。

作品名：中國老年保健協會廣告

作品名：越南移動廣告——看到他們的拇指都在做運動了嗎，因為越南移動運營商有了新政策

作品名：高露潔牙線廣告——總有你手指永遠接觸不到的地方

作品名：Kiss FM 搖滾音樂電台——跟著 Kiss FM 的勁爆音樂跳舞

作品名：土耳其航空公司廣告
說明：無論距離有多遠，即使一個在法國，一個在義大利，土耳其航空公司都可以讓這段距離消失。

作品名：Aopt A Dog BETA 寵物訓練廣告
說明：寵物和小孩子一樣都是需要教的，如果你不想回到家看到這個畫面，就聯繫我們吧。

2.5.6　比較

通常情況下，人們在做出決定之前，都會習慣性進行事物間的比較，以幫助自己做出正確的判斷。比較類型的廣告創意也是以直接的方式，將自己的品牌產品與同類產品進行優劣比較，從而引起消費者注意，引導他們去分析和判斷，直至得出結論，從而實現廣告的訴求。

通過比較得出的結論往往具有很強的說服力，讓人更加容易相信。但比較的內容最好是消費者關心的，而且要在相同的基礎或條件下進行比較。這樣才更加容易引起觀眾的注意，獲得認同。

作品名：布宜諾斯艾利斯動物園——用更便宜的價格看到更真實的東西

作品名：Braun 博朗刮鬍刀廣告

作品名：Sportlife 平面廣告——水
適合你

作品名：Nrg Zone 減肥的鏡子

作品名：Krys 眼鏡廣告

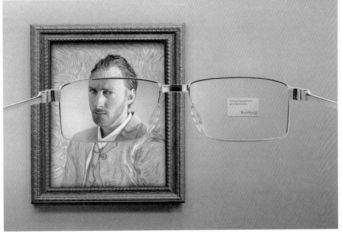

作品名：KelOptic 眼鏡廣告
說明：採用了對比的手法。戴上眼鏡前，是印象主義；戴上眼鏡後，則變成現
實主義。

2.5.7 比喻、象徵

為了避免廣告直白淺露的表述和說教，可以在廣告創意中運用「婉轉曲達」的藝術手法。比喻和象徵便是其中的兩種。

比喻型廣告創意是指採用比喻的手法，對廣告產品的特徵進行描繪或渲染，或用淺顯常見的道理對深奧的事理加以說明，以達到幫助受眾深入理解，使事物生動具體，給人以鮮明深刻的印象。與其他表現手法相比，比喻手法相對顯得含蓄，有時難以使受眾馬上理解廣告表現的意圖，可一旦領會其意圖之後，則會帶給人無窮的回味。

象徵是指借用某種具體的形象和事物暗示特定的人物或事理，以表達真摯的感情和深刻的寓意。比喻需要創作者借題發揮、進行延伸和轉化，而象徵包含更廣的內容，並且在特定的環境和歷史背景下，很多事物都被賦予了象徵意義。例如，紅色象徵喜慶、白色象徵哀悼、喜鵲象徵吉祥、烏鴉象徵厄運、鴿子象徵和平，鴛鴦象徵愛情等。

運用象徵這種藝術手法，可以使抽象的概念具體化、形象化，使複雜深刻的事理淺顯化、單一化，還可以延伸描寫的內蘊、創造一種藝術意境，以引起人們的聯想，極大地提升廣告的藝術感染力和審美價值。

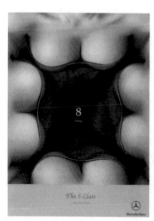

作品名：奔馳S-Class汽車8氣囊廣告
說明：用女性的乳房象徵氣囊的柔軟和安全性，在奪人眼球的同時，起了很貼切的宣傳效果。

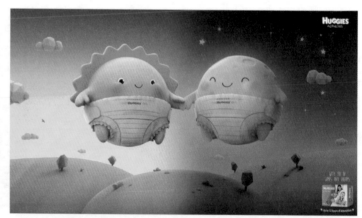

作品名：秘魯Huggies兒童尿布濕廣告
說明：Huggies是保持長達12小時的尿布濕。適合兒童特殊場合穿著，如旅途路上，白天或晚上。用太陽和月球象徵使用時間的持久。

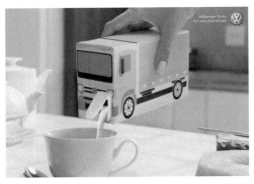

作品名：大眾 Volkswagen 箱式貨車（2009 克里奧廣告獎金獎作品）
說明：將廂式貨車的形象巧妙地印在了啤酒箱、牛奶盒等產品包裝上，象徵了 Volkswagen 箱式貨車的多功能性。

2.5.8　聯想

聯想是指客觀事物的不同聯繫反映在人的大腦里，從而形成了心理現象的聯繫，它是由一事物的經驗引起回憶另一看似不相關聯的事物的經驗的過程。聯想出現的途徑多種多樣，可以是在時間或空間上接近的事物之間產生聯想；在性質上或特點上相反的事物之間產生聯想；因形狀或內容上相似的事物之間產生聯想；在邏輯上有某種因果關係的事物之間產生聯想。

作品名：CURTIS 水果茶平面廣告設計

作品名：Ajellso 冰淇淋平面廣告設計

作品名：塑料魚環保公益廣告 - 你吃啥它吃啥

作品名：Jequiti 肥皂液廣告

作品名：全景奧迪QUATTRO創意海報

作品名：Xolo X900 手機廣告
說明：Xolo X100 手機內置翻譯功能，可快速完成語
言轉換，就好像兩種人共用一個身體。

作品名：消化藥廣告
說明：快速幫助你的胃消化。

2.5.9　性感誘惑

　　性是文學和藝術中的永恆主題，將性運用到廣告創意中時，就會產生一種無法抗拒的力量，直達人們的內心深處，挑撥人們的本能慾望。

　　性感廣告作為一種訴求方式，雖然有著某種超出傳統道德的誘惑，但從廣告界來看，卻受到了普遍的歡迎。究其原因，是因為性感廣告是從人的本性出發，利用人們潛在的情慾追作品名：消化藥廣告說明：快速

幫助你的胃消化。求創造刺激消費者的銷售因數，通過廣告營造人們在現實生活中無法大膽追求的場景，為消費者創造了進一步的想像空間。通常，性感廣告中性的訴求表達是含蓄而幽默的，過於直白或濫用，就會與廣告的宗旨背道而馳，甚至會被指責為性歧視或不合時宜。因此，性的訴求存在一定風險，需要謹慎。

作品名：華歌爾內衣廣告

作品名：Palmers Stockings 帕爾默斯長筒黑絲襪海報——兔女郎

第3章
廣告圖形設計

3.1　廣告圖形

　　德國著名視覺設計大師霍爾戈·馬蒂斯說過：「一幅好的招貼，應該是靠圖形語言說話，而不是靠文字註解。「人們看一則廣告時，首先是感性上的認識，而感性認識主要來源於形象素材，因此，充分發揮創意思維能力，巧妙地利用形象，是一則廣告能否引起人們關注的關鍵。圖形趣味濃厚，才能提高人們的注意力，達到預期的廣告效果。

3.1.1　圖形的概念

　　圖形（graphic）是一種說明性的視覺符號，是介於文字和繪畫藝術之間的視覺語言形式。人們常把圖形喻為「世界語」，因為它能普遍被人們所看懂。其原因在於，圖形比文字更形象、更具體、更直接，它超越了地域和國家，無需翻譯，便能實現廣泛的傳播效應。

　　在資訊傳播學中，人類資訊主要由圖形資訊和文字資訊組成。圖形資訊與文字資訊相比，有兩個較大的優勢，一是圖形資訊的容量往往是文字資訊的數百倍，例如，一個長篇大論所表述的文字資訊，只需藉助一組圖像就可以表述清楚；二是在閱讀速度上，圖形的理解是一目了然的，而文字則需要逐

作品名：Spoleto 義大利麵廣告
說明：當看到一大桌子美食時，你歡樂的心情就同同大灰狼看到滿天的小紅帽往下掉！運用童話中的形象，來吸引少年、兒童的興趣。

字逐句理解。因此，對於資訊傳播活動而言，圖形具備最簡潔、最迅速的傳達優勢。

　　廣告圖形是將傳達功能與審美理念結合起來的創意表現。廣告設計的圖形意義在於將圖形語言的優勢及功能予以充分運用，轉化為強大的市場經濟功效，而其本身也應取得一定的社會文化啟示效應。因此，廣告圖形不僅要以市場和溝通消費者為目的，還要提倡新的物質生活方式，並進行審美引導和審美教育。

3.1.2　廣告圖形的類型

1 繪畫類圖形

1. 寫實性繪畫類圖形

在攝影技術還未成熟的時候，寫實性繪畫一直是廣告圖形的主要表現形式。隨著攝影術的發展，寫實性繪畫類圖形逐漸讓位於表現力更好的攝影圖形。但它能夠給商品帶來別樣的人文氣質與藝術品位，在樹立品牌和商品的獨特個性方面有著特殊的作用。

2. 漫畫和卡通類圖形

漫畫和卡通造型作為流行文化的一部分，已不分年齡、階層和地域，滲透到商業社會的方方面面。可愛的卡通形象誇張、幽默，給人以輕鬆、親近、真誠的心理感受，看後讓人興味無窮，其特點符合現代商業快速更替、追求個性、簡單、趣味等特點。

3. 抽象和圖表類圖形

抽象圖形是對自然形象進行概括、提煉和簡化而得來的，純粹的直線、曲線、矩形、圓形等幾何圖形，符合極簡風格的審美偏好，又可以在傳播功能上進行合理劃分，建立閱讀的層次感。

用圖形和數據表達廣告的特定內容，可以一目了然地說明問題，常用來說明產品的結構與功能，具有較強的說服力。為了吸引觀眾的注意，圖表的設計有時也會採用變化的形式，以生動活潑的形象來進行表現。

抽象圖形：阿姆斯特丹小交響樂團海報

2 攝影類圖形

攝影畫面是再現產品形象，傳達產品資訊最有效、最有說服力、最令人信服的手段，它以真實的形象、巧妙的構思、誘人的情趣表達突出廣告主題，具有重要的審美價值和資訊功能。

攝影照片是廣告畫面的重要形式，它具有效果逼真、真實可信、印象深刻、利於促銷等特點。好的攝影圖片在電腦上進行藝術加工，幾乎可以滿足一切創意表達需要。

繪畫圖形：Vilnius 國際電影節海報

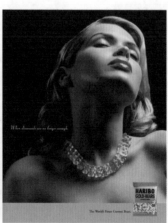
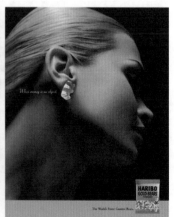

攝影圖形：HARIBO 橡皮軟糖廣告

3.1.3　廣告圖形的特徵

廣告屬於視聽傳達藝術，其本質是傳遞資訊。廣告圖形作為廣告資訊的載體，在廣告資訊傳達的過程中具有原創性、關聯性、直觀性、趣味性等特徵。

1 原創性

原創性是廣告圖形設計的難點，只有醒目、突出、獨特的圖形設計，才能在形形色色的廣告海洋中「跳」出來，引起人們的注意。而與其他廣告雷同的圖形創意，則常常會使消費者產生混淆，給「先入」的品牌做嫁衣。

原創者需要發現人們習以為常的事物中的新含義，將原本存在的要素重新加以排列組合，用一種新穎而與眾不同的方式來傳達，賦予廣告作品以獨特的的力量。

2 關聯性

廣告圖形的含義依附於不同的視覺形象，只有進入具體的語境中才能理解，在人們習以為常的事務中發現新聯繫。關聯性是激發創意的源泉，在某些情況下，關聯能夠幫助思維從一個完全不同的角度考慮問題，產生新的創意。

廣告與消費者是通過產品來溝通的，如果產品沒有特點，消費者就不會去關心它。要引起人們的注意，激發人們的興趣，就必須找到產品與消費者的關聯，在關聯中尋找創意思路。

3 直觀性

圖形的直觀性和通識性可以快速準確地傳遞資訊，克服文字語言交流中的障礙。單純的圖形、新奇化的表現，能夠使之成為最易識別和記憶的資訊傳播形式。正因為圖形

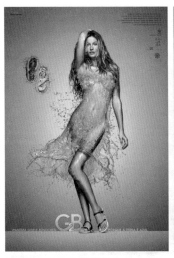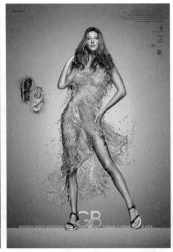

作品名：G2B 涼鞋廣告
說明：巴西超模 Gisele Bundchen 為自己的品牌「Ipanema Gisele Bundchen」做代言，在這個名為「Porque a Terra é Azul」的廣告中 Gisele Bundchen 穿著一襲水裙，姿態優雅，充滿誘惑力，創意新穎而獨特。

語言的這一功能，許多企業都通過運用VI系統（形象視覺識別系統）來提高企業和產品在消費者心中的認知率，並由此擴大銷售，贏得市場。

通常情況下，消費者往往是被動接受廣告資訊的，因此，越簡潔、越直觀的資訊，也就越容易在瞬間抓住人們的眼球。而通過建構複雜的邏輯、套用繁瑣的結構來刻意將創意做得很有深度，過高估計消費者對產品背景的理解和分析能力，則常常會使觀眾看完之後一頭霧水。

4 趣味性

現代社會裡，廣告幾乎無處不在，長期的、超量的廣告衝擊，已經使人們對廣告處於一種麻木的狀態，廣告必須以一種新的形式出現，才能吸引觀眾的注意力，激發他們的興趣。

趣味性廣告是以情感訴求為說服手段的廣告，可以淡化廣告的功利目的，使受眾在愉快的心情條件下主動接收廣告資訊，對廣告產生好感，並在不知不覺中認同廣告里的商品、服務和觀念。廣告的趣味性表達方式豐富多樣，它們有的是幽默誇張的形象內容，有的是戲劇化的生動小品，有的是耐人尋味的抒情短詩，有的是新奇刺激的情景故事。

比如《DANNON牌霜淇淋》廣告：一個超級大胖子端坐在沙發上，左手拿著一筒霜淇淋，右手拿著小匙，盯著霜淇淋滿面愁容。他一方面禁不住霜淇淋的誘惑，十分想吃，但另一方面理智上又知道不能吃，再吃這高糖高蛋白的甜食，體重還會增加。在這種吃與不吃矛盾尖銳衝突的幽默情景中，將DANNON牌冰淇淋的訴求點「甜美可口、營養滋補」的優異品質得以動人地表達。廣告創意奇妙風趣，畫面情節單純集中，緊扣產品的訴求點，極具喜劇意味。

作品名：DANNON牌冰淇淋廣告

作品名：台灣永和豆漿廣告
說明：以20世紀30年代的美女畫和香煙盒畫為基礎，充滿了復古的氣息，又帶點幽默和誇張。用對話和畫面來表達永和豆漿帶給消費者的滿足感，詼諧生動，讓人倍感親切。

作品名：Buin 動物園廣告

說明：俗話說，想讓新朋友快速融進一個集體，最好的辦法就是先認可它、喜愛它。這不，10 月，犀牛要來 Buin 動物園了。園區動物們為了表達它們的熱烈歡迎之意，已經在鼻子上戴上了派對帽，誰讓我們歡迎的是犀牛呢？

作品名：Tange & Nakimushi Peanuts 廣告

說明：這是一家以貓為研究對象的公司，"壽司貓" 是該公司歷史悠久的攝影主題。

作品名：飛利浦搾汁機廣告　　　作品名：麥當勞冰淇淋廣告　　　作品名：Jardilan 狗餅乾廣告

說明：戛納廣告節獲獎作品，極具呆萌喜感的創意。瘦了瘦了，狗狗終於瘦了，這全是 Jardilan 狗餅乾的功勞。

3.2 圖形的創意

圖形創意是一個複雜的思維過程，設計者要從創意的主題要求出發，通過聯想和想像，找出那些看似獨立而又彼此聯繫的視覺形象，再通過分析和判斷，選擇最有代表性、最富寓意的形象，運用創意想像加以重新整合，運用各種表現手法形成全新的視覺圖形。

3.2.1 聯想

聯想是一種橫向思維方式，它是由一件事物推想到另一件事物的心理過程。聯想在圖形設計中有著不可忽視的作用，通過聯想可以拓展創意思維，充分發掘想像力和創造力，以全新的視角組合圖形，創造出內涵豐富的視覺形象。

1 接近聯想

接近聯想是指由於時間或空間上的接近而引起的不同事物之間的聯想。美學家朱光潛曾舉例說：看到菊花想起中山公園，又想起陶淵明的詩。這是因為他在中山公園賞過菊花，又欣賞陶淵明的菊花詩。菊花和詩範疇雖不同，在經驗上卻互相接近。

2 相似聯想

從外形或性質上、意義上的相似引起的聯想，都是相似聯想。例如，由江河想到湖海，由樹木想到森林，由火柴想到打火機等。

3 對比聯想

由事物間完全對立或存在某種差異而引起的聯想，就是對比聯想。例如，由白想到黑，由水想到火，由冷想到熱，由上想到下等。

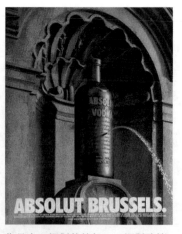

作品名：絕對伏特加——絕對建築
說明：用伏特加酒替換掉「布魯塞爾第一公民」於連雕像。於連是古代傳說中一個用尿液澆滅導火索，保衛了布魯塞爾城的捲毛小孩子。酒瓶的噴水構想，讓人聯想到原作中小孩噴灑尿液的場景畫面，也賦予了廣告更多的幽默感。

4 類比聯想

　　類比聯想就是看到一樣事物，想到另一樣和他相似的東西，兩樣東西有相似或相通之處。例如，看到圓形，想到足球、西瓜、車輪等。

5 因果聯想

　　由於兩個事物存在因果關係而引起的聯想，就是因果聯想。這種聯想往往是雙向的，可以由因想到果，也可以由果想到因。

例如，電影《可愛的動物》就描寫了一個怎樣運用因果聯想的故事：非洲喀拉哈里盆地邊緣的草原地帶，每逢旱季居民都會因缺水而艱難度日，但他們發現生活在此處的狒狒並不因缺水而「搬家」，這說明狒狒能找到水喝。於是，他們給狒狒鹽吃。渴急了的狒狒飛奔到一個山洞裡，撲向奔流的泉水。就這樣，當地居民找到了水源。

殺蟲劑廣告，2011 夏納廣告節金獎作品。
說明：青蛙和蜥蜴都是捕蟲高手，能讓人聯想到殺蟲劑的功效，也從另一個側面突出了產品自然、健康、環保。

3.2.2　想像

　　想像是人的大腦通過形象化的概括，對腦內已有的記憶表象進行加工、改造或重組的思維活動。想像比聯想更為複雜，聯想思維的操作過程是一維的、線性的、單向的，而想像思維則可以是多維的、立體的、全方位的、超越現實的。

　　在圖形想像中，抽象思維是必須具備的能力。設計者要善於把自然界中毫無關聯的事物聯繫起來，找出它們的相似性和共性的東西。如古代工匠魯班從茅草割破手指這一

偶然現象中得到啟發而發明了鋸。科學家牛頓由蘋果落地而引發思考，發現了蘋果與星球的相似性，以及萬物之間所共有的引力規律。由此可見，想像是十分重要的。

1 再造想像

　　再造想像再造想像是指根據語言、文字或圖形的啟示，在頭腦中再現相應的新視覺形象的思維過程。

2 創造想像

創造想像是指根據一定的任務、目的，在頭腦中創造出全新的視覺形象的思維過程。例如，童話創作中的幻想形象就是創造性想像的產物。創造想像的過程不同於再造想像，它具有很大的偶然性，要人們靠頓悟形成，因此更加靈活，活動領域也更加寬廣。

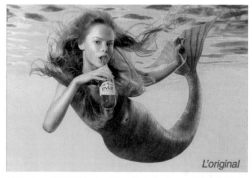

作品名：依雲礦泉水廣告（美人魚形象運用了創造想像）

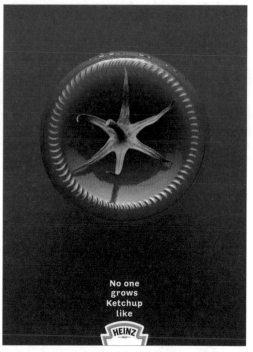

作品名：HEINZ 番茄醬廣告（再造想像）
說明：用瓶底與番茄把組成完整的番茄形象。

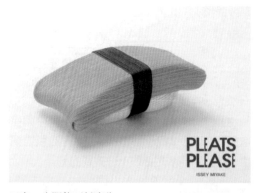

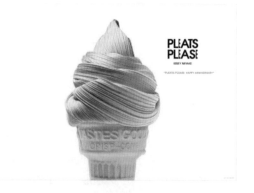

三宅一生服飾面料廣告
說明：Pleats Please（三宅褶皺，三宅一生旗下品牌）品牌20周年紀念廣告。由日本平面設計大師佐藤卓創作。布料猶如超大號的「壽司」和「霜淇淋」。不僅給人留下強烈的視覺印象，也不留痕跡地標示出品牌內在的地域風情，將日本文化與西方設計完美地融合在一起。

說明：再造想像的運用。用蔬菜瓜果拼成人和動物的造型。

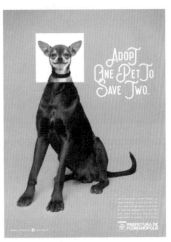

作品名：利斯動物收容所平面廣告設計

WWF 創意廣告——請伸出你的援手

作品名：Baygon 殺蟲噴霧劑平面廣告設計
說明：殺蟲噴霧殺滅迅速，威力大，勝過腳踏和電蚊拍的滅蟲方式。

作品名：AT&T 廣告（手形藝術運用了再造想像）

3.3　廣告圖形的表現方法

　　圖形設計被獨立提出並成為一門學科是近代的事情。20世紀各種藝術形式千姿百態，給圖形設計帶來了想像上的思考和實踐上的啟示。例如，立體派運用塊面的結構關係表現體面重疊、交錯的美感，開拓了圖形設計思維的空間範疇；未來主義用分解方法將三維空間的造型藝術引入到四維時態環境中，圖形設計受其影響，形成了主觀意念和時空組合的圖形；在抽象主義影響下，出現了形式感強、單純、明快的抽象圖形……

3.3.1　同構圖形

　　同構是指將不同的形象素材整合為新的形象時，其中不同的形象之間所具有的共性。所謂同構圖形，指的是兩個或兩個以上的圖形組合在一起，共同構成一個新圖形，這個新圖形並不是原圖形的簡單相加，而是一種超越或突變，形成強烈的視覺衝擊力，給予觀者豐富的心理感受。

　　格式塔心理學家[①]的試驗表明，當一種簡單規則的形呈現在眼前時，人們會感覺極為平靜，相反雜亂無章的形使人產生煩躁之感，而真正引起人興趣的形，則是那種介於兩者之間的、稍微背離規則的圖形，它先是喚起一種注意或緊張，繼而是使觀看者對其積極地組織，最後是組織活動完成，起初的緊張感消失。

1　重象同構

　　在進行圖形設計時，將幾個不同的形象按照一定的內在聯繫與邏輯互相重合，系統合成為一個新的形象，稱為重象同構。它體現在圖形之間互相重合、互借互用、互生互長，形成一個統一的整體。重象同構可以在分散的、毫無關聯的對象之間建立一種聯繫，並融合它們之間隱含的轉換關係。

　　人類的許多發明創造都與「重象」有關。例如，索尼公司把耳機與收錄機組合起來，發明了隨身聽；沃爾特·迪士尼把米老鼠與旅遊結合起來，創立了迪士尼樂園。自然界中也存在著「重象」現象，如植物的嫁接法、生物的雜交法等。

①格式塔心理學是西方現代心理學的主要流派之一，根據其原意也稱為完形心理學，完形即整體的意思。「格式塔」（Gestalt）一詞具有兩種含義。一種含義是指形狀或形式，亦即物體的性質；另一種含義是指一個具體的實體和它具有一種特殊形狀或形式的特徵。

2 變象同構

變象同構是指按照一定的目標,利用圖形的相似性,把一種形象漸漸地變為另一種形象的過程。重象的特徵在於重合,而變象的特徵在於過程,也就是形態之間逐步轉化的過程。例如,自然界中這樣的現象就非常多,如從蠶到蛹,從水到冰。

3 殘象同構

通過破壞圖形的完整性而構造出的新圖形稱為殘象同構。這是一種有意識、有價值的破壞,它會推翻物件固有的含義,並在此基礎上創造新的、不同尋常的想法和設計。這種設計會使圖形語言的內涵更加豐富。通過想像和邏輯思想賦予新的形象,以及其結合而成的有機整體,往往具有一種令人震驚的力量。

作品名:西班牙剪影系列海報

作品名:瑞士日內瓦公共交通平面廣告設計

作品名：美劇《廣告狂人》海報

說明：《廣告狂人》是由 American Movie Classics 公司出品的美劇。故事背景設定在 20 世紀 60 年代的紐約，大膽地描述了美國廣告業黃金時代殘酷的商業競爭。圖片服務商 Shutterstock 推出以廣告狂人為主題的海報設計，將劇中出現的 20 世紀 60 年代的道具與現代社會對比，這些工具和生活習慣的改變，其實也是廣告業乃至整個時代變遷的縮影。

威娜 Koleston 美髮連鎖店廣告——刷出來的秀髮

作品名：法國金龜汽車廣告

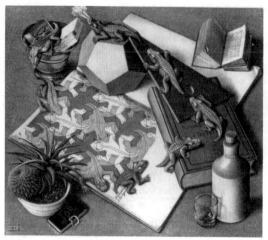

作品名：蜥蜴（埃捨爾）
說明：一隻隻蜥蜴在書案上爬行，爬過書本、三角板、十二面球體、跳上黃銅研缽，然後爬入桌上的繪畫草稿，變成蜥蜴圖案，而在圖稿的另一端，一隻蜥蜴正在從平面中掙扎出來，要去跟上這支迴圈爬行的隊伍。它們逃離二維圖案，卻又重新陷入原來的圖案中去。

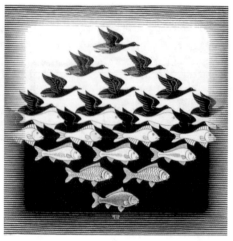

作品名：水和天（埃捨爾）
說明：利用同構使水中的魚和天上的飛鳥有機地結合在一個空間中。圖形下面是黑色的水，水中有白色的魚在遊動，魚逐漸過渡成白色的天空，而黑色的水則轉化成飛鳥。

作品名：Silk Soymilk 飲料廣告——強化你的身體

作品名：Garnier卡尼爾化妝品廣告
說明：不管你前一晚做了什麼荒唐事，卡尼爾眼部走珠都能幫你消除倦容黑眼圈，還一個精神煥發的你。

作品名：咖啡廣告

作品名：英國禁煙組織公益廣告——你正在消失的真相

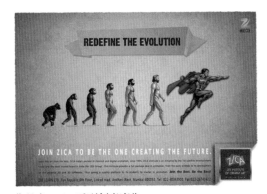
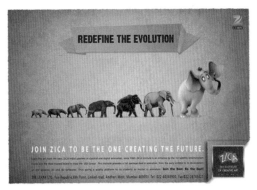

作品名：zica系列創意廣告

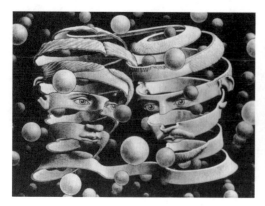

作品名：婚姻的聯結
作者：埃捨爾
說明：埃舍爾用兩個螺旋的結合來進行描繪，左邊
為一個女人頭，右邊為一男人頭，他們的前額纏繞在
一起，像一個永無終結的帶子，形成一對聯合體。這
種打破舊有視覺形象的創意，給人以強烈的震撼。

作品名：絕對伏特加廣告——絕對檸檬

作品名：LG電子平面廣告設計——好生活

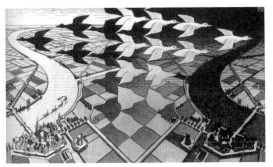

作品名：白天和黑夜（埃捨爾）
說明：這是一個富有哲理的虛實漸變結構，左方的白天漸變為白鳥向右飛，右方的黑夜漸變為黑鳥向左飛，它們在對立的進行中，虛實相生，同時又向下漸變為灰色矩形農田。一切都在流動中相互漸變，相互走進自己的對立面。

3.3.2　異影同構圖形

客觀物體在光的作用下，會產生與之對應的投影，如果投影產生異常的變化，呈現出與原物不同的對應物就叫做異影圖形。在進行異影圖形創作時，用來替代原來影子的物件可以是形態相似的，或者是具有某種內在聯繫的元素，也可以賦予影子以自主的生命力。

作品名：佳得樂飲料廣告

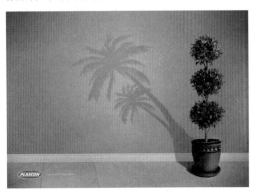

作品名：Plascon 塗料廣告——帶給你充分想像的塗料

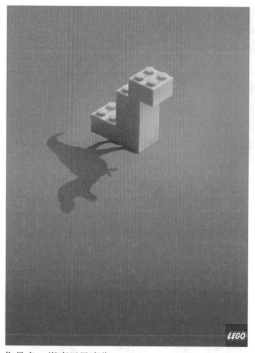

作品名：樂高玩具廣告

3.3.3　正負圖形

　　正負圖形是指正形與負形相互借用，造成在一個大圖形結構中隱含著其他小圖形的情況。一般來說，展現圖形必須具備圖形和襯托圖形的背景兩部分。屬於圖形的部分稱為「圖」，背景的部分稱為「底」，「圖」具有明確的視覺形象和較強的視覺張力，「底」則給人以虛幻、模糊之感。從空間關係上來說，「圖」在前而「底」在後。但是，如果把「圖」與「底」之間的分界線進行巧妙的處理，變成兩者都可使用的共用線，便會產生一種時而為圖形，時而為背景的現象，這就形成了正負圖形。

作品名：男人與女人
作者：福田繁雄
說明：這是福田繁雄 1975 年為日本京王百貨設計的宣傳海報。他利用「圖」「底」間互生互存的關係來探究錯視原理。作品巧妙利用黑白、正負形形成男女的腿，上下重複並置，黑色「底」上白色的女性的腿與白色「底」上黑色男性的腿，虛實互補，創造出簡潔而有趣的效果。

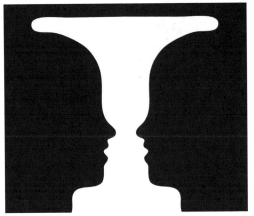

作品名：魯賓之杯
說明：圖底反轉的代表作。以白色為圖，黑色為底時，觀察到的是杯子的形象；以黑色為圖，白色為底時，觀察到的是相對的兩張臉。圖底反轉現象是由 E.Rubin 提出來的。

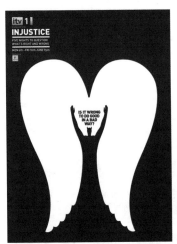

作品名：英國犯罪題材劇集 Injustice
文案：用罪惡的方式做好事，錯了嗎？

作品名：Schick 刮鬍刀廣告

作品名：音樂會招貼
作者：尼古拉斯（瑞士）

作品名：Colsubsidio 二手書交換中心廣告——另一個故事

 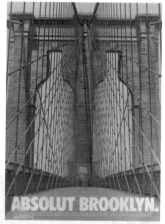

作品名：007電影海報

作品名：三角洲內推文胸 Delta Push Up Bra 平面廣告

作品名：絕對伏特加——絕對建築

說明：紐約市的著名地標布魯克林大橋原本中間是兩個拱形的橋洞，經過設計師的妙筆改動，使橋體的負形呈現的是一對伏特加酒瓶的外形。

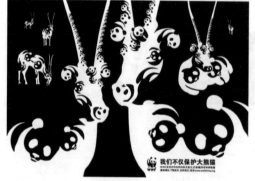 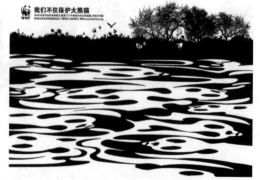

作品名：我們不僅保護大熊貓（廣告代理BBH中國）

說明：WWF與合作伙伴共同努力，恢復了17個湖泊與長江的連通，令長江中游的淡水生態系統重現生機。

3.3.4　矛盾空間圖形

在中歐、東歐、東方等許多國家的繪畫中，往往採用平行透視和多點透視相結合的方法來表達形體空間。矛盾空間則與之不同，它是創作者刻意違背透視原理，利用平面的侷限性以及視覺的錯覺，製造出的實際空間中無法存在的空間形式。因為這種空間存在著不合理性，而有時又不容易找到矛盾所在，這就會增加觀眾的興趣，引發人們的遐想。在矛盾空間中出現的、同視覺空間毫不相干的矛盾圖形，稱為矛盾空間圖形。

矛盾空間的構成主要有以下幾種方法：

1 共用面

將兩個不同視點的立體形，以一個共用面緊緊地聯繫在一起，使兩種空間知覺並存，形態關係轉化，呈現一種透視變化的靈活性。

2 矛盾連接

利用直線、曲線、折線在平面中空間方向的不定性，使形體矛盾連接起來。

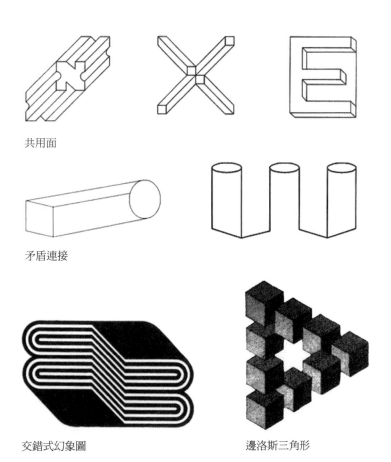

共用面

矛盾連接

交錯式幻象圖

邊洛斯三角形

3 交錯式幻象圖

現實中的任何形體總是佔有明確、肯定的空間位置，非此即彼。但是，在平面圖形中可以將形體的空間位置進行錯位處理，使後面的圖形又處於前面，形成彼此的交錯性圖形。

4 邊洛斯三角形

利用人的眼睛觀察形體時，不可能在一瞬間全部接受形體各個部分的刺激，需要有一個過程轉移的現象，將形體的各個面逐步轉變方向。

作品名：相對性（埃捨爾）
說明：這幅作品表現了人、建築、樓梯的矛盾關係。人沿著樓梯由下而上前進，經過幾個轉捩點之後，結果又回到了出發地。

作品名：Treasury 賭場——激情探索
說明：Treasury 賭場坐落於澳大利亞布裡斯班市中心宏偉莊重的歷史區，是屬於康拉德酒店的一個重要娛樂場所。這則廣告運用矛盾空間，展現了一個光怪陸離、充滿誘惑力的娛樂世界。

作品名：大眾汽車廣告——到達別人不能到達的地方

4Motion. Get to the jobs others can't.

Commercial Vehicles

作品名：瀑布（埃捨爾）

說明：瀑布是埃舍爾最後期的奇異建築式圖畫，他依據彭羅斯的三角原理，將整齊的立方物體堆砌在建築物上。當你觀看這幅畫中建築的每一個部分時，找不出任何錯誤，但是將這幅畫作為一個整體來看時，就會發現一個問題，瀑布是在一個平面上流動的。可是瀑布明明是降落的，並且還衝擊著一個水磨讓其轉動。更奇怪的是，這兩個塔看起來是在一個平面上的，可是左邊的一個升高3個台階，而右邊的是2個。

作品名：大眾汽車廣告——到達別人不能到達的地方

日本松屋百貨招貼（福田繁雄）

說明：在同一畫面中呈現兩個視角不同的人形，一個是仰視的角度，一個是俯視的角度，由此產生了視覺的悖論，從而帶來視覺趣味。

福田繁雄平面作品（矛盾連接）

《1945年的勝利》（福田繁雄）

說明：通過描繪一顆子彈反向飛回槍管，諷刺發動戰爭者自食其果，含義深刻。

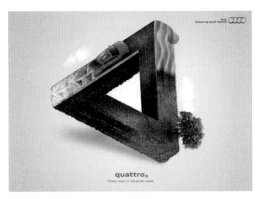

作品名：奧迪 Audi quattro 廣告

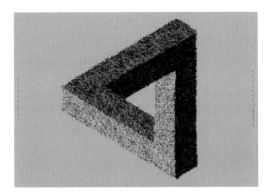

作品名：雷克薩斯 LEXUS LX470 廣告

作品名：Pepsodent 牙刷廣告
說明：Pepsodent 牙刷，能到達任何不可能達到的地方。寓意可以將口腔徹底清潔干淨。

作品名：西聯匯款廣告（盛世長城廣告公司）
執行創意總監 / 文案：Steve Hough
創意總監：Sumesh Peringeth
說明：西聯匯款用最先進的技術，即時地在全球超過 180 多個國家和地區處理國際匯款，在數分鐘內，收款人即可收到款項。廣告運用了矛盾空間手法，將不同城市的標誌性建築物以倒影的形式組合在一起，表現西聯匯款的全球性與快捷性。

3.3.5 肖形同構圖形

　　所謂「肖」即為相像、相似的意思。肖
形同構是以一種或幾種物形的形態去類比另
一種物形的形態。

　　肖形圖形一般有兩種形式，一種是二維
平面的物形組成的肖形圖形，另一種是三維
立體的肖形圖形，即由生活中現成的對象組
成的。然而不管怎樣，自由發揮想像力是創
作肖形圖形不可缺少的重要方法。

作品名：Jornal O Popular廣告——偉大的品牌永遠都不會死去
說明：將聯合利華、可口可樂等大品牌商品設計為名人造型，寓意這些品牌也會成為永恆的經典。

作品名：Mirador餐廳——娛樂和餐飲兼具

作品名：大眾甲殼蟲十二生肖廣告

作品名：新印度時報平面廣告

作品名：洛杉磯動物園——來了解動物的智慧

作品名：豪雅表廣告

作品名：福特汽車廣告
說明：這是來自福特(加拿大)的一款創意廣告,畫面中所展出的福特車完全是由一群舞蹈演員用自己的身體配合一些必要的汽車零件組合而成的。

3.3.6　減缺圖形

　　減缺圖形是指用單一的視覺形象去創作簡化的圖形,使圖形在減缺形態下,仍能充分體現其造型特點,並利用圖形的缺失、不完整,來強化想要突出的特徵,激發觀眾的想像力。減缺圖形的營造主要依賴人們的視覺慣性和視覺經驗。儘管描繪的對象已經被概括、抽象或不完整,但由於保留了其中的一些基本特徵,觀眾在看到這種形象時,還是會自覺地根據現存的模糊、不完整的造型,從記憶經驗中搜取相關的形象,將其補充完整,形成特指的具體形象。

作品名：Lotto 樂途玩具——你將會做什麼

作品名：Cucky 糕點廣告

作品名：法國 PNNS 公益廣告
說明：通過將果蔬削皮，使蘋果變身為蜘蛛俠、青檸變身為忍者神龜、茄子變身為蝙蝠俠。

3.3.7　置換同構圖形

　　置換同構是將物件的某一特定元素與另一種本不屬於其物質的元素進行非現實的構造（偷梁換柱），產生一個具有新意的、奇特的圖形。這種對物形元素的置換會破壞事物正常的邏輯關係，因此，在選擇置換物時，需要表現出它與被置換物的某種結構或意義上的內在聯繫。

作品名：聯邦國際快遞（FedEx）廣告

作品名：輝柏嘉文具——本真色彩，栩栩如生

作品名：3M Lint Roller林特 粘毛器廣告

作品名：Witte Molen 荷蘭鳥食——讓你的寵物小鳥像小狗一樣聽話

3.3.8　雙關圖形

雙關圖形是指一個圖形可以解讀為兩種不同的物形，並通過這兩種物形直接的聯繫產生意義，傳遞高度簡化的視覺資訊。雙關意味著圖形牽涉雙重解釋，一重是表面上的意思，一重是暗含的意思。而暗含的意思往往是圖形的含義所在，言在此而意在彼。

作品名：Arte&Som 音樂學院廣告
說明：Arte&Som 音樂學院能滿足你在各方面的渴求，通過專業的發聲訓練，Arte&Som 讓你的聲線變得更加完美，每個人就像把經久失修的樂器上個油，調個音，活學善用，在 Arte&Som 音樂學院裡，就能找專屬於自己最迷人的好聲音。

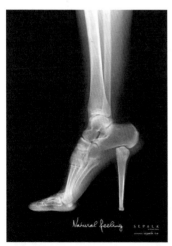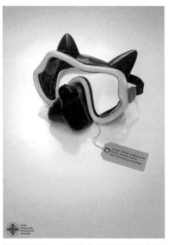

作品名：Sepala 高跟鞋——渾然一體
說明：X 光片傳遞出兩層含義，既體現高跟鞋與腳高度契合、舒適、自然；又暗示了鞋跟猶如骨骼一樣對身體形成支撐和保護。

雙關圖形：用潛水鏡等類比寵物的頭，雙關圖形——男人、女人吸引寵物主人的關注，引申出廣告主題——計劃您和您寵物的假期。

雙關圖形——男人、女人

3.3.9 解構圖形

　　解構圖形是指將物象分割、拆解，使其化整為零，再進行重新排列組合，產生新的圖形。解構並不添加新的視覺內容，而是僅以原形元素的重複或重構組合來創造圖形，它不受空間、結構、比例和透視關係的限制。解構的重點不在於分解，而在於如何選擇個性突出的部分，並將其重新組合。

作品名：Musikaliska Concert Hall（瑞典）音樂廳海報——一個閹伶的故事
說明：閹伶歌手最早出現在16世紀，當時由於女性無法參加唱詩班也不被允許登上舞臺，梵蒂岡的西斯廷教堂首先引入了閹伶歌手，他們挑選出那些嗓音洪亮、清澈的男童，在進入青春期前通過殘忍的閹割手術來改變他們發育後的聲音，因為體內的性激素發生變化，他們的聲道會變窄，有利於音域的擴張，加上巨大的肺活量和聲理體積，使他們擁有了超過常人3倍的非凡嗓音。閹伶歌手也在講究音質和技巧的美聲唱法年代風靡一時，那時大多數歌劇院的演唱者都是閹伶歌手。

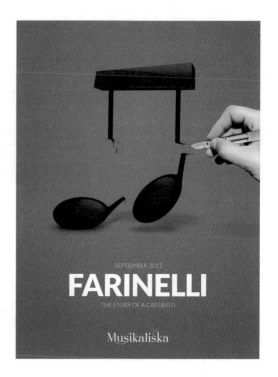

作品名：品客薯片廣告——令人驚訝的酥脆
說明：爆裂的圓蔥和辣椒準確地表現了酥脆的口感，不同的食物也代表了薯片的不同口味。這是一組將味覺體驗視覺化的經典作品。

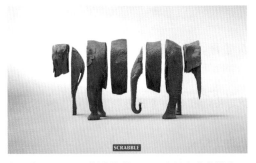
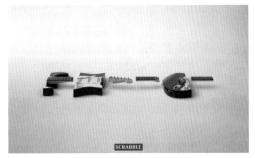

作品名：Scrabble 拼字游戲。2009克里奧廣告獎（Clio Awards）銀獎作品

3.3.10　文字圖形

　　文字圖形是指分析文字的結構，進行形態的重組與變化，以點、線、面方式讓文字構成抽象或具象的有某種意義的圖形，使其產生新的含義。在視覺傳達中，這種既有文字意義又有圖形特徵的圖形化文字，已得到了廣泛的應用和發展。

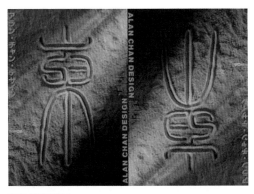

陳幼堅設計展
說明：將漢字與英文字母結合，正看是繁體漢字"東"，反看則是英文單詞"West"，兩者巧妙地融合為一體，體現了東西方文化的結合與相融。

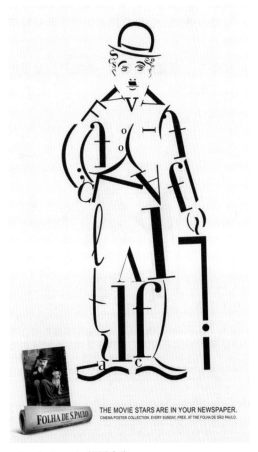

Folha de S. Paulo 報紙廣告

3.3.11　疊加的圖形

將兩個或多個圖形以不同的形式進行疊加處理，產生不同效果的手法稱為疊加。經過疊合後的圖形能徹底打破現實視覺與想像圖形間的溝通障礙，讓人們在對圖形的理性辨識中理解圖形表現所製造的視覺含義。它包括以下幾種形式。

● 遮疊：圖形互相遮擋，可見部分與不可見部分交錯而構成新的圖形。

● 透疊：圖形相疊構成，但各自保留自身的形象，人們對圖形之間產生的含義引發聯想。

● 穿疊：一個圖形穿越另一個圖形，呈現出超現實效果。

● 重疊：以一個圖形的輪廓為襯底，疊加上與其相關或無關的圖形。

作品名：巴西城市健身廣告——我知道我的極限在哪裡

作品名：Jeep——兩個世界（2009克里奧廣告獎金獎作品）
說明：用剪影代表了居住在熱帶叢林中的獵手與愛斯基摩人相遇，愛斯基摩犬與駱駝相遇，讓人們注意到Jeep（吉普）服飾的幾大特點，即無論什麼氣候、什麼地域，都可以選擇吉普服飾，這個品牌的服裝結實耐用。剪影重疊處巧妙地構成了一輛吉普車，呼應了這個品牌。

作品名：雙立人刀具廣告
說明：一把好刀具，能助你事半功倍，在廚房裡化腐朽為神奇，一把好刀具，同時也是藝術的結晶，因為它的削鐵如泥成就一種別樣的切割之美。雙立人獨具東瀛之美的 MIYABI 雅系列刀具，採用了日本傳統精湛的制劍工藝，打磨每一把手中的利器，傳承了日本劍道優雅且鋒利的特質，光是看到這麼薄的切片，便可窺見其中蘊含無可比擬的銳利之美。

作品名：Movistar 手機廣告——溝通可以讓我們做得更多

第4章
廣告文字應用設計

4.1 廣告文字的組成

　　文字是傳遞資訊、溝通思想的工具，在廣告中佔有特殊的地位。作為廣告視覺要素的組成部分，文字與圖形互為補充，相輔相成。圖形是最具注目性的視覺要素，有較強的視覺傳播效果，但只能象徵性地、間接地傳遞廣告資訊，人們無法單憑圖形來瞭解廣告的主題，而是需要藉助文字說明，才能更好地理解和記憶廣告資訊。廣告文字主要包括標題、說明文字、企業與商品資訊等內容。

4.1.1　標題

　　標題是廣告文案乃至整個廣告作品的總題目，是廣告利益訴求的點睛之筆。人們在進行無目的閱讀和收看時，對標題的關注度相當高，特別是在報紙、雜誌等選擇性、主動性強的媒介上。廣告大師大衛·奧格威發現，讀標題的人比讀正文的人多5倍。將廣告中最重要的、最吸引人的資訊通過簡短的標題表現出來，有利於吸引受眾對廣告的注意力，使他們繼續關注正文。撰寫廣告標題要語言簡短易記、真實可信、突出特點、個性新穎，而不應華而不實、晦澀難懂。標題具體的表現形式有以下幾種。

1 新聞式

　　以新聞報導的方式發佈廣告資訊。例如，阿斯巴膏廣告——「治療關節炎的突破性產品終於問世。」飛利浦旋轉式剃鬚刀廣告——「首創旋轉浮動刀頭，令剃鬚變得更順滑徹底。」新聞型標題必須真實可信，必須要有真正稱得上新聞的廣告內容才行，否則有欺騙消費者的嫌疑。

2 陳述式

　　客觀陳述事實，將廣告正文的要點如實向讀者點明，而不刻意強調刺激性和感情色彩。例如，杜邦塑膠廣告——「結實的杜邦塑膠能使薄型安全玻璃經衝擊致碎後，仍黏合在一起」。

3 承諾式

　　承諾來自於對自己商品或服務的自信，將這種自信通過廣告標題傳達給消費者，可以樹立消費者的信心，使其樂於接受，進而產生購買意願。如正章牌羊毛衫洗滌劑廣告——「絕不縮水，絕不走樣，絕不褪色」、賓士600型汽車廣告——「如果發現奔馳車發生故障，中途拋錨，將獲贈1萬美金」。

4 誇耀式

　　對廣告產品或服務的特徵、功能或售後服務進行適度的、合理的讚許。例如，「從臺灣第一到世界金牌，統一鮮乳是最好的鮮

乳!」——統一特級鮮乳廣告、「食品中的王子」——義大利王子食品廣告、「車到山前必有路，有路必有豐田車」——豐田汽車廣告語。

5 建議式

通過主動地勸說或暗示，讓消費者去實踐或去思考。如「加點新鮮香吉士檸檬，讓冰茶閃耀陽光的風味」——香吉士檸檬廣告。

6 設問式

通過提出問題來引起關注，從而促使消費者產生興趣，啟發他們的思考，在心理上產生共鳴，留下印象。例如，「床褥承托不

均，是否導致你腰酸背痛？ ——美國富魄力牌健康床褥隆重抵港，為您解決'睡'的問題」、「當一個員工生病，你的公司要多久才能復原？ ——PILOT人壽保險」。

7 懸念式

人具有好奇的本能，懸念式標題通過懸念抓住消費者的注意力，令他們在尋求答案的過程中不自覺地產生興趣。如「自12月23日起，大西洋將縮短20%——美國航空公司為新航線通航做的廣告」。

8 借喻式

「牛奶香濃，絲般感受」——德芙巧克力廣告。用絲綢來形容巧克力細膩滑潤的感

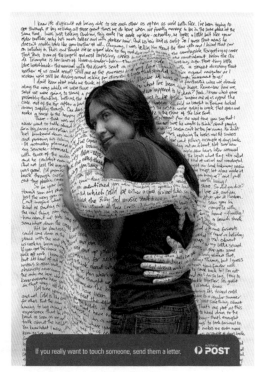

作品名：Lotus 餅乾廣告
廣告詞：Lotus 餅乾和咖啡，永遠在一起。

作品名：澳大利亞郵政局廣告
廣告詞：如果你真的想擁抱他，那就給他寫信吧。

覺，想像豐富，把語言的力量發揮到極致。「鑽石恆久遠，一顆永流傳」——智威·湯遜公司為世界最大的鑽石商戴比爾斯創作的廣告語，不僅道出了鑽石的真正價值，而且從另一層面把愛情的價值提升到足夠的高度，使人們很容易把鑽石與愛情聯繫起來，給天下有情人一種長相廝守、彌足珍貴的美妙感覺。

9 誇張式

以現實生活為基礎，藉助想像，抓住物件的某種特點進行誇大強調，突出反映事物的特徵，加強藝術效果。例如，某美容院廣告——「請不要向從本院出來的女士調情，她或許就是你的外祖母」、法國一家印刷廠廣告「除了鈔票，承印一切」。

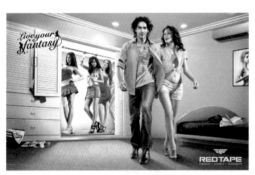

作品名：Redtape 鞋和服飾宣傳廣告
廣告詞：穿上它，夢想成真。

作品名：感冒藥廣告
廣告詞：沒有任何疾病能夠威脅到你。

作品名：Wilkinson Sword 刮鬍刀廣告
廣告詞：給你所有的「頭髮」應有的重視。
說明：上下顛倒的圖片讓人錯將鬍子看作是頭髮。不過，有了威爾金森劍剃鬚刀，誰說鬍子不可以這樣有型？

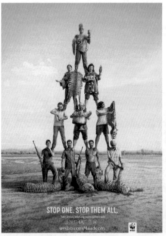

作品名：李奧貝納（澳大利亞）為世界自然基金會設計的公益廣告
說明：畫面用金字塔展示出偷獵的原因以及產業鏈。如果總有消費，偷獵和非法貿易將永遠不會停止。廣告詞：停止停止停止他們所有停止一個，停了所有）。

作品名：耶爾德勒姆厄茲德米爾髮型師的宣傳廣告——夢露篇
廣告詞：如果她們換個髮型，還會這麼紅嗎？

10 詩歌式

借用和改用古今詩詞歌賦原句，或者採用詩歌式的語言做標題。例如，杜康酒廣告——「何以解憂，唯有杜康」。

11 哲理式

「最佳的途徑不一定是最短的途徑」——瑞士航空公司。「你無法控制生命的長度，但你可以靠增加它的寬度和高度來擴大它的容積」——某箱包公司廣告語。

12 誘惑式

「您該把香水抹在您想讓人親吻的地方」——香奈兒5號香水廣告。

13 對比式

「我們是第二，所以我們更加努力」——艾維斯汽車租賃。20世紀60年代，艾維斯汽車租賃公司只是美國計程車市場上第二大公司，與赫茲汽車租賃公司在規模上還有很大的差距，但艾維斯汽車租賃公司卻直面自己的劣勢，大膽地對消費者說「我們是第二，所以我們更努力」，在消費者心目中建立起一個謙虛上進的企業形象。艾維斯汽車租賃公司從此穩穩佔據第二的位置。「第二」理論也因此而名揚天下。

14 雙關式

「沒什麼大不了」——女性豐胸產品風韻丹的廣告。「做女人挺好」——三源美乳霜。這兩個廣告的標題一語雙關，不僅功能訴求到位，而且廣告語簡潔準確，含而不露，讓人心領神會，尤其對女人的觸動非常明顯。

15 勸導式

「你打算怎樣？是以每小時40公里的速度開車活到80歲，還是相反？」——丹麥首都哥本哈根的交通安全看板。

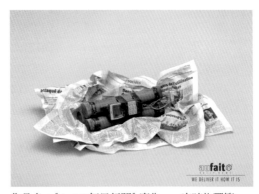

作品名：DHL 快遞
廣告詞：無論什麼東西，我們都懂得如何保護。

作品名：《Aufait 每日新聞》廣告——定時炸彈篇
廣告詞：來料不加工。

4.1.2　說明文字

廣告標題的主要作用是吸引「眼球」，字數不宜過多，有關商品資訊的表達往往是點到為止，因此，需要說明文字來對廣告標題進行詳細解釋，讓受眾清楚地領會廣告的意圖。廣告說明文字須清晰地表明廣告的訴求對象和訴求內容，向受眾提供完整而具體的廣告資訊。大衛·奧格威稱為「不要旁敲側擊——要直截了當」。

1 故事型

通過講故事的形式來傳遞商品或服務資訊，揭示廣告主題，傳播廣告產品的屬性、功能和價值，創造出一種輕鬆的資訊傳播與接受氛圍。

在廣告寫作藝術史上，有一篇著名的無標題廣告文案，它是由美國近代廣告大師喬治·葛里賓①為旅行者保險公司創作的。廣告畫面中一個身材高大而笨拙的60多歲婦女，獨自站在夜幕中的走廊上，她仰望著月光，神色平靜，似乎在回憶自己一生的經歷。廣告正文講述了一個引人入勝的故事：

當我28歲時，我認為今生今世我很可能不會結婚了。

我的個子太高，雙手及兩條腿的不對稱常常妨礙了我。衣服穿在我身上，也從來沒有像穿到別的女郎身上那樣好看。似乎絕不可能有一位護花使者會騎著他的白馬來把我帶走。

可是終於有一個男人陪伴我了。愛維萊特並不是你在16歲時所夢想的那種練達世故的情人，而是一位羞怯並拙笨的人，也會手足無措。

他看上了我不自知的優點。我才開始感覺到不虛此生。事實上我倆當時都是如此。很快地，我們互相融洽無間，我們如不在一起就有悵然若失的感覺。所以我們認為這可能就是小說上所寫的那類愛情故事，後來我們就結婚了。

那是4月中的一天，蘋果樹的花盛開著，大地一片芬芳。那是近30年前的事了，自從那一天之後，幾乎每天都如此不變。

我不能相信已經過了許多歲月，歲月載著愛維和我安靜地度過，就像駕著獨木舟行駛在平靜的河中，人感覺不到舟的移動。我們從來沒有去過歐洲，甚至還沒去過加州。我認為我們並不需要去，因為家對我們已經夠大了。

我希望我們能生幾個孩子，但是我們未能達成願望。我很像聖經中的撒拉（sarah），只是上帝並未賞賜給我奇跡。也許上帝想我有了愛維萊特已經夠了。

唉！愛維萊特在兩年前的4月去世。含著微笑休息，就和他生前一樣。蘋果樹的花仍在盛開，大地仍然充滿了甜蜜的氣息。而我卻黯然若失，欲哭無淚。當我弟弟來幫我料理愛維的後事時，我發覺他是那麼體貼關心我，就和他往常的所作所為一樣。他在銀行中並沒有給我存很多錢，但有一張照顧我餘生全部生活費用的保險單。

就一個女人所誠心相愛的男人過世之後

① 喬治·葛里賓（George Gribbin），出生於美國密西根州的一個小康之家。他是紐約文案俱樂部的「傑出」撰文家。他為箭牌襯衫、旅行者保險公司、美林證券公司、哈蒙德和弦風琴等創作的廣告，被公認為是世界廣告史上的經典之作。

而論，我實在是和別的女人一樣地心滿意足了。

2 描述型

以描寫、敘述為主要表達方式，通過生動細膩的描繪和刻畫，來調動消費者的情緒，以達到促進銷售的目的。

1959年，大衛·奧格威為勞斯萊斯策劃過一則廣告，標題是《勞斯萊斯以時速60英里行駛時，汽車上的噪音只來自車上的電子鐘》，副標題是《什麼原因使勞斯萊斯成為最好的車子？》在廣告的說明文字中，詳細列出了該車的19個細節性事實。

這則廣告簡潔而有力，充分表現了勞斯萊斯優良的品質。它的標題能夠吸引消費者的好奇心，它的說明文字從各個角度突出了勞斯萊斯轎車的優勢，語言樸素而又大眾化，達到了良好的資訊傳遞效果。大衛·奧格威還通過這則廣告發現了此前一直被傳播界所忽視的受眾特徵，即「受眾永遠想知道有關產品的更多資訊」。

3 抒情型

人們大多喜歡意境優美、具有真情實感的廣告，組合巧妙的文字能令消費者看後感到愉快，留下美好的印象，獲得良好的心理反應。

1935年，李奧·貝納為明尼蘇達罐頭公司的「綠色巨人」牌豌豆所做的廣告，描繪了一個充滿詩情畫意的場景。

在朦朧的月光下，遠處的收割機在收割豌豆，近處是顆顆新鮮而碩大的豌豆，畫面的右下角有一個強壯的男子，吃力地抱著一個半人多高的豆莢，裡面的豆粒大似西瓜。

標題：月光下的收成

正文：無論日間或夜晚，綠色巨人豌豆都在轉瞬間選妥，風味絕佳，從產地至裝罐不超過3小時。

這則廣告的文字具有很強的文學性和浪漫色彩，使人聯想到如詩一般的月夜、晶瑩的豌豆、熟練的技術和誘人的美味。它一經推出便獲得了巨大的成功，以至於明尼蘇達州罐頭公司後來索性將其名稱改為綠巨人公司。

4 幽默型

借用幽默的筆法和俏皮的語言完整地表達廣告主題，使受眾在輕鬆活潑的氛圍中接受廣告資訊，留下深刻的記憶。

1960年，DDB為德國大眾創作的「金龜車」系列廣告堪稱幽默廣告的經典之作。大衛·奧格威曾公開表示：「就是我活到100歲，我也寫不出像大眾汽車那樣的策劃，我非常羨慕它，我認為它為廣告開闢了新的門徑。」

當時大眾汽車的競爭對手，是那些正在為嬰兒潮時期孩子日益增多的美國家庭打造更加寬大的汽車公司。而「甲殼蟲」小而醜陋，誰會買呢？更要命的問題是，汽車是在德國沃爾夫斯堡一家由納粹建立的工廠製造的。可以預見，這對公關而言簡直是一場噩夢。就在這樣的環境中，DDB以激進前衛的廣告創意，將「甲殼蟲」介紹給了美國人，並憑藉其完美的創意和定位獲得了美國消費者的認可。該廣告系列中的送葬車隊篇是這樣的。

畫面：隆重的送葬車隊

解說：迎面駛來的是一個豪華轎車送葬車隊，每輛車的乘客都是以下遺囑的受益人。

男聲旁白：「我，麥克斯威爾·E．斯耐弗

大眾甲殼蟲汽車廣告——送葬車隊篇

利,趁自己尚健在清醒時,發佈以下遺囑:給我那花錢如流水的妻子留下100美元和一本日曆;我的兒子羅德內和維克多,把我給的每一個5分幣都花在了時髦車和放蕩女人身上,我給他們留下50美元的5分幣;我的生意合夥人朱爾斯的座右銘是『花! 花! 花!』我什麼也『不給! 不給! 不給!』我的其他朋友和親屬從未理解1美元的價值,我就留給他們1美元;最後是我的侄子哈羅德,他常說:『省一分錢等於掙一分錢。』他還說:『叔叔,買一輛大眾的甲殼蟲一定很划算。』我呀,把我所有的1000億美元的財產留給他。

5 斷言型

在廣告正文中,直接闡述自己的觀念和希望,以此來影響受眾的心理。代表案例是威廉·伯恩巴克為奧爾巴克百貨公司所做的廣告。

位於紐約古老的34街區的奧爾巴克百貨公司,一向因價格低廉而為人們所熟悉。奧爾巴克先生不滿意自己的經營狀況,他希望能通過廣告改變人們的固有印象,將奧爾巴克百貨公司塑造成品位很高的時尚商店,於是請來了著名的廣告大師伯恩巴克。

伯恩巴克經過周密調查,發現顧客之所以將奧爾巴克的公司作為廉價商場而少有光顧,主要是受到傳統觀念——便宜沒好貨的影響。他經過認真的思考,決定為奧爾巴克公司確立一個鮮明的廣告主題——精緻服裝,低廉價格,也就是人們常說的物美價廉。並親自創作了精美的系列廣告作品。其中,有這樣一則廣告。

標題:慷慨的以舊換新

副標題:帶來你的太太,只要幾塊錢……我們將給您換個新女人。

正文:為什麼你硬要欺騙自己呢,認為你買不起最新與最好的東西? 在奧爾巴克百貨公司,你不必為買美麗的東西而付出高價錢。有無數種服裝供你選擇——一切都是全新的,一切都會使你興奮。現在就把你的太太帶給我們,我們會把她換成一個可愛的女人——僅僅只需花上幾塊錢而已。這將是你有生以來最輕鬆、最愉快的付款。

6 證言型

提供權威人士或者著名人士對商品的鑒定、贊揚、使用、推薦和見證等,向消費者發出「這是經過證實」的信號,以達到對消費者

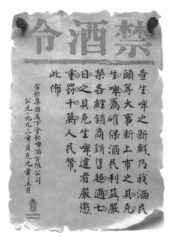

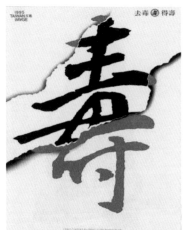

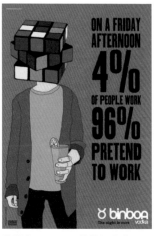

作品名：貝克啤酒廣告——禁酒令
內文：查生啤之新鮮，乃我酒民頭等大事，新上市之貝克生啤，為確保酒民利益，嚴禁各經銷商銷售超過七日之貝克生啤，違者嚴懲，重罰十萬人民幣。

公益海報。說明文字「去毒得壽」似乎過於簡單，但結合畫面看，將毒字與壽字重疊起來，再把毒字撕去顯出了壽字，象徵著去除毒品的危害，將得到健康長壽的人生。創意非常巧妙。

作品名：Binboa 伏特加廣告
說明文字：週五下午，4%的人在工作，而96%的人在假裝工作。

的告知、誘導和說服的目的。

在20世紀30、40年代的上海，麗仕香皂在報刊上刊登過這樣一則廣告：「麗仕香皂，色白質純，芬芳滋潤，每日洗用，可使肌膚白嫩，容貌秀麗，因此中外明星都愛用。茲將今年麗仕倩影及簽名刊登於上，以志紀念。「所刊倩影是中國影后蝴蝶，憑藉蝴蝶巨大的明星號召力，使麗仕香皂成為當時的時髦用品。

麗仕是聯合利華公司的一個國際品牌，20世紀初期，智威湯遜廣告公司率先在麗仕香皂的印刷廣告中呈現明星照片，憑藉名人效應進行廣告宣傳，使得各種化妝用品和洗滌用品的廠商紛紛效仿。

7 功效型

著重強調廣告產品或服務能夠給消費者帶來的功效。如北京亞都生物技術公司的新產品斷續器的廣告。

標題：蘊藏深海寒帶的奧秘，來自北京亞都的神奇

正文：最新一代智力保健品——亞都DHA，是採用現代生物高技術研製開發的新型保健品，為緩釋型膠囊。旨在補充人們大腦發育、智力增長所必需的重要物質。

作品名：Playtex嬰兒用品廣告
說明：家中寶貝是小魔頭？沒關係，Playtex安撫奶嘴可以幫你搞定。讓小孩子以黑社會、嬉皮士等形象出現，創意新穎，也非常切合「安撫天下小魔頭」的文案。

4.1.3 企業與商品資訊

　　企業與商品資訊包括企業名稱、位址、服務電話或銷售熱線、商品的客觀數據等資訊，它們屬於通訊聯絡文字。有的廣告還會附印優惠券，用於激發消費者的購買慾望。這些文字一般放在廣告的一角，有的呈三角形，有的呈方形，都可以非常方便地裁剪下來。

作品名：大眾汽車廣告

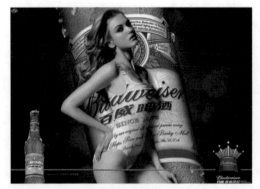

作品名：百威啤酒廣告
說明：商標文字、商品資訊等與人物服裝巧妙融合，創意新穎，令人印象深刻。

4.2　廣告文字編排設計

　　設計廣告文字的主要功能是向大眾傳遞商品和服務的資訊，但傳達資訊不是最終目的，而是作為一種手段來引導和影響大眾的情感認識，從而樹立形象，開拓市場，促進銷售。新穎、多樣化的文字表現形式可以滿足不同廣告物件的功能需求，因此，廣告版面上文字部分的設計，與圖形設計同等重要。從字體設計的發展來看，它經歷了由單純的說明性轉向運用文字本身形象的表現性，這一過程充分說明文字需要設計，才能更加有效地發揮作用。

4.2.1　廣告文字設計的功能

1 增強文案的吸引力

　　通過文字的編排設計和文字的字體設計，可以增強文字語義的傳達能力，有利於廣告主題的有效傳達。設計文字時，可以在字體、大小、筆劃、位置、色彩等方面進行變化處理，來區別標題與說明文字，使標題更加鮮明，說明文字更加清楚，易於閱讀。

2 與圖形相輔相成

　　廣告所傳達的資訊由圖形和文字來完成。圖形是可視的、感性的畫面，具有吸引注意力，形象地表現主題的作用，文字則是抽象概念的載體，能夠準確傳達資訊。將圖形與文字精心安排與組合，才能更好地傳達廣告資訊，因此，當文字被廣泛地應用於廣告設計中時，它便已經超越了書寫符號的功能，而成為廣告視覺要素的重要組成部分。

3 獨特的審美功能

　　在一些廣告設計中，文字也已不單單局限於傳遞資訊，而是更多地追求個人化、風格化的形式語言。文字是在原始的圖形基礎上演變而來的，其本身便具有很多潛在的表現力，通過對文字的結構、筆劃進行適度變化，將文字圖形化，使其產生圖形的功能，可以豐富廣告版面的表現形式和表現手段。

作品名：美國 Red9 運動健身器材平面廣告

作品名：Indomie 麵條平面廣告　　作品名：英國 Britain's Beer Alliance 平面廣告

作品名：日本涮肉專家 JAPENGO 餐廳廣告

4.2.2　廣告字體的種類

1 按照漢字的基本形態劃分

漢字字體分為印刷體和書法體兩大類。印刷體主要有宋體、黑體、楷體、仿宋體4種。

1. 宋體

宋體是在中國宋朝時發明的一種漢字印刷字體。筆畫有粗細變化，而且一般是橫細豎粗，末端有裝飾部分（即「字腳」或「襯線」），點、撇、捺、鉤等筆劃有尖端，字體秀麗典雅，常用於書籍、雜誌、報紙印刷的正文排版。

2. 黑體

漢字的黑體是在現代印刷術傳入東方後，依據西文無襯線體中的黑體所創造的，大約誕生於西元19世紀初。黑體字形端莊，筆畫橫平豎直，粗細相等，具有樸素大方、方正有力、強烈醒目等特點。

3. 楷體

楷體又稱楷書或正書，是一種模仿手寫習慣的字體，其特點是筆劃挺秀均勻，字形端正，起落有力，可識性高。

4. 仿宋體

仿宋體是採用宋體結構、楷書筆劃的一種較為清秀挺拔的字體，常用於排印副標題、詩詞短文、批注、引文等。其特點是秀麗整齊，清晰美觀，剛勁有力，容易辨認。

作品名：中英快譯筆廣告
說明：利用英文字母構成漢字，惟妙惟肖，巧妙地表現了產品中英互譯的功能特點。

書法字體設計，是相對標準印刷字體而言的。我國漢字具有三千多年的歷史，書法是漢字表現的主要形式，既有藝術性，又有實用性，給人以非同一般的視覺感受。

2 按照拉丁字母的基本形態劃分

拉丁字母的種類繁多，變化豐富，根據其形態特徵和藝術加工手法，可分為等線體、書法體、裝飾體、光學體四大類。

1. 等線體

包括格洛退斯克和埃及體。它們的特點是都有幾乎相等的線條，前者好像漢字中的黑體，完全拋棄了字腳，只剩下字母的骨骼，顯得樸素端正，十分清晰，但過於平板，因此，也叫作無字腳體。

2. 書法體

書法體是在民間手書體的基礎上裝飾加工而成的，可以顯露設計者的特殊風格和工具性能（鋼筆、毛筆、油畫筆和炭筆等），是一種活潑自由、突顯個性的廣告字體。

3. 裝飾體

在各種字體（羅馬體、哥德體、等線體和書寫體等）的正體和斜體的基礎上進行裝飾、變化、加工而成，風格較書法體和等線體活潑，富於感染力和藝術效果。

4. 光學體

現代印刷術的發展帶來了攝影特技和印刷網紋等新技術，給美術字體開拓了新的領域。應用光的折射和網點的濃淡變化對字體進行藝術加工，是近十年內才產生的，它特有的光效應現象使人與現代科學技術發生聯想，征服了觀眾的眼睛。不過，這種字體的易讀性比較差，只適用於字母不多的短句。

3 按照文字的表達功能劃分

→ 1. 廣告標題
→ 2. 說明文字
→ 3. 標準字體

標準字體是視覺識別系統中最基本的要素之一，常與標誌聯繫在一起使用，具有明確的說明性，可直接將企業或品牌傳達給觀眾，強化企業形象與品牌的訴求力，其設計的重要性不亞於標誌。標準字體與普通印刷字體的區別，不僅體現在外觀造型的不同，更重要的是它是根據企業或品牌的個性而設計的，對策劃的形態、粗細、字間的連接與配置，統一的造型等，都做了細緻嚴謹的規劃，比普通字體更美觀，更具特色。

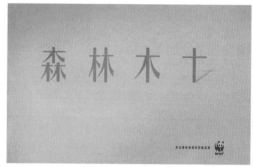

作品名：WWF森林資源公益廣告
說明：由文字「森」「林」「木」再到「十」，逐步減少的筆劃結構引發人們的思考，呼應了廣告語「關注森林資源的可持續發展」。

哥德體風格華麗、裝飾性強，能讓人聯想到中世紀的古典藝術。

4.2.3 字體的選擇

1 注目性

廣告字體應強調其實用性，要做得醒目才能引起讀者的注意。

2 考慮設計要求

選擇字體時，不能僅僅考慮突出字體的視覺效果，字體的種類、大小、輕重、繁簡等都要服從整個廣告設計的需要，尤其是在突出插圖的廣告設計中，文字應處於從屬地位。

3 從主題內容出發

不同的字體能使人產生不同的聯想和心理感受，因此，在選擇字體時，要注意文字造型的象徵意義與廣告主題相吻合。例如，黑體字粗壯有力，能讓人聯想到工業產品；

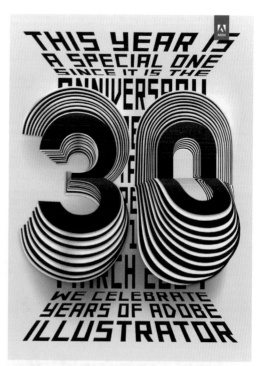

作品名：ADOBE ILLUSTRATOR 30年海報設計

4 注意字體間的差異

廣告畫面中往往有兩種或兩種以上的字體同時存在,因此,選擇字體時應注意不同字體之間的差異,確保整體效果統一協調。

5 用字需規範

廣告文字應用字規範、書寫準確,以保證廣告資訊能夠準確傳達,同時也方便消費者閱讀和理解。若用字缺乏規範,則可能使人錯誤地理解廣告內容,或者讓人根本就看不懂。

4.2.4 文字的編排

1 字距與行距

字距小,讓人感覺緊密,可以加快閱讀速度。但過於緊密,會產生含混不清的負面效果;字距過大,則會讓人感覺鬆散。行距過小會造成視覺的混亂,降低閱讀速度。合理的行距應該是字高的1/2或2/3,而且行距應大於字距。

把握好字距和行距不僅是閱讀功能的需要,也是形式美感的需要。將字距與行距拉大,單個字符就具備了「點」的視覺特徵,而每一行字都呈現為一條「線」的形態,由此可以使文字的版式產生變化,獲得更好的視覺藝術效果。

2 字級

廣告版面中文字大小的設定也很關鍵,文字大小的變化,會呈現出對比與節奏的美感。從閱讀功能上講,重要的資訊用大號字,次要的資訊用小號字,大標題最大,副標題次之,說明文字小於前面二者。如果小標題是說明文字的濃縮,具有引導閱讀內文的作用,也可以採用大號字,並配合必要的設計手法來表現其重要性。

總的來說,在一幅廣告的畫面中,不宜出現過多的字體。通常選用2~3種字體,再輔以適當的變化,就可以獲得豐富的視覺效果。

印刷字體用途廣泛,一般情況下,所有廣告文字要素(標題、說明文字等)都適合用印刷字體來完成。裝飾文字美觀、生動,可以使文字的造型與廣告內容更加契合,適合用作廣告標題。但這種字體的可讀性較差,若用於說明文字,則不易識別。書法字體比裝飾字體更具藝術性和生動性,非常適合一些有特別意義和特殊風格的廣告內容,如表現傳統文化、民族特色的廣告。

作品名:Stihl 電動切割工具平面廣告

作品名:酷樂仕維他命飲料廣告

3 欄寬度

　　每行文字如果排列過長,閱讀起來會讓人感到厭煩。排列過短也不合適,這會造成人的眼珠不停地移來移去而產生疲勞感,降低閱讀效率。最佳的排列以每行的長度不超過30個字為宜。對於大篇幅的文字段落,可以進行分欄處理,根據版面篇幅大小,將分欄數設定在2~4欄,會使閱讀變得順暢而又高效。

4 段落文字的對齊

▶1. 左右對齊

左右對齊是最常用的中文段落對齊形式,整齊劃一的編排形式可以讓版面清晰而有序。但對於英文單詞不太適合。

▶2. 中心對齊

中心對齊的文字具有強烈的古典感,莊重而精緻,宜置於版面中央,可以使版面顯得優雅大方。

▶3. 左邊對齊

與人們從左至右的閱讀習慣相吻合,觀眾可以沿左側整齊的軸線毫不費力地找到每一行的開頭。左邊整齊一致,右邊長短隨意,可以造成規整而不刻意的編排效果,適合處理英文。

▶4. 右邊對齊

一般情況下,文本右對齊是為了要與右側的圖形形成呼應,或是沿版面右側邊緣編排。此種方式視覺效果獨特,但由於每一行的起始部分不規則整齊,閱讀起來相對費力一些。

5 文字在畫面上的位置

　　文字放置於廣告畫面的最頂部,可以產生上升、輕快的視覺效果,同時也具有愉悅、適意的象徵意義。因此,有關表現快樂、高興、舒適的廣告內容,文字最好排列在這個位置上。

　　文字放置在畫面的正中心位置,具有安定、平穩、視覺強烈的表現效果。

文字放置在畫面的最下端，具有下降、不穩定與沉重的視覺效果，有時也有哀傷、消沉的象徵意義，比較適合於具有相同意義的文字排列。

文字放置在畫面的左端或右端，具有極不平衡的感覺，但這種不平衡感對於文字的突出，也非常有效。

6 文字與圖形的組合運用

在廣告的版面設計中，文字的編排形式、擺放位置在很大程度上受圖形的影響。以圖形為主的廣告，文字應該緊湊地排列在適當的位置上，不可過分變化分散，以免因主題不明而造成視線流動的混亂。為實現一定的變化效果，可以讓文字沿圖形的外輪廓排列，或者讓字圖互相穿插重疊，使它們有機地結合成一個整體，從而加強畫面統一的視覺效果。如果以字體為主的廣告，則文字處於主導地位，任務或商品形象處於從屬地位，就應該注意字體的排列以及圖形位置的安排，突出文字的圖形化特點。文字與圖形形成視覺上的互動，可以使版面結構更加緊密，形式更加美觀。

7 文字與背景的協調

背景對於文字視覺效果的影響非常大。例如，在白色背景上，黃色文字很不顯眼，

作品名：ADC 95th Annual Awards 平面廣告設計

而換作黑色背景，黃字就特別突出；背景簡單時，文字醒目，背景複雜時，文字會受到干擾而不易識別。因此，文字的字體、顏色等應與背景保持必要的對比效果，在對比中也要尋求協調，使版面整體效果統一和諧。

文字放在畫面頂部，可以產生上升、輕快的視覺效果。

文字放在畫面的最下端，可以產生下沉效果。

以文字為主的設計。

以圖為主的設計。

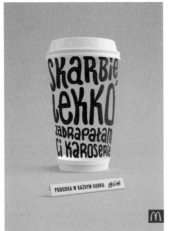
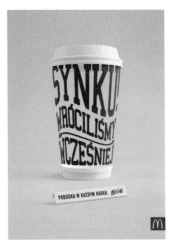

作品名：麥當勞咖啡平面廣告

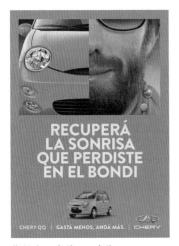
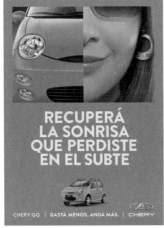

作品名：奇瑞 QQ 廣告
說明：這是奇瑞 QQ 在南美市場投放的一組平面廣告，文案為「無縫結合」，廣告主題「重拾你在公車上失去的微笑」，讓人備感溫暖。

作品名：Adobe 平面廣告

作品名：可口可樂平面廣告

第5章
廣告色彩設計

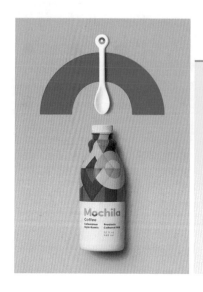

5.1 廣告色彩

　　色彩是廣告設計的要素之一。人們在未看清廣告內容時，對廣告的第一感覺往往是通過色彩得到的。成功的廣告色彩設計，能引起消費者的興趣，正確傳達商品資訊，激發消費者的購買欲望，還能夠塑造企業和品牌形象。色彩會帶給人們不同的心理感受，引發各種聯想，色彩與形的緊密配合，可以增加人們對各種形體的辨認性。要在廣告設計中做到合理用色，需要了解色彩的基本原理，掌握廣告色彩設計的方法與技巧。

5.1.1　廣告色彩的功能

1 注意功能

　　「遠看花色，近看形」，這是人們觀察一件物體時的習慣做法，它說明色彩遠遠地就可以引起人們的注意。一般情況下，鮮豔、明快、和諧的色彩效果會對消費者產生較強的吸引力和視覺衝擊力，並影響消費者的情緒，使人們加深對產品的認識程度。

2 象徵功能

　　廣告色彩對商品具有象徵意義，通過不同商品獨具特色的色彩語言，使消費者更易識別和產生親近感。在一定程度上，色彩給人的印象往往比形象的印象更加深刻。越是單純的色彩配合，越便於人們記憶。

　　色彩在廣告宣傳中的作用，受到越來越多的企業家和設計師們的重視。國內外的大公司、大企業都精心選定某種顏色作為代表自身的形象色。如可口可樂用鮮明的紅色向人們傳遞熱情、活潑的品牌形象；百事可樂用藍色塑造青春的品牌個性。

　　色彩的象徵性有助於烘托廣告的主題和氣氛，但它離不開與形象的配合，沒有形象的說明作用，顏色的象徵意義就很難充分發揮出來。

3 再現功能

　　彩色廣告可以精美、細膩、鮮豔、逼真地再現商品的本來面貌，引起人們的注意力和興趣。此外，和商品原有的形象相比，再現形象還可以在保證真實性的前提下，進行概括、加工、提煉、誇張和變化處理。

4 美化功能

　　馬克思說：「色彩的感覺是一般美感中最大眾化的形式。」完美的色彩會影響人們的感知、記憶、聯想、情感，能提供精神上的認知，

使人們在了解商品的過程中得到美的享受。

　　廣告色彩應使人看後感到愉悅、心情舒暢。在色彩表現中可以運用各種藝術手段，使用消費者樂於接受的、反映大眾情感需求的、象徵商品形象的、具有審美形式的色彩設計。成功的廣告色彩設計甚至能超越商品本身的功能，在銷售中起到促進作用。

5.1.2　色彩的心理感覺

　　色彩作用於人的視覺器官以後，會產生色感並促使大腦產生情感的心理活動，形成各種各樣的感情反映。儘管這種反映由於民族、性別、年齡、職業等不同而各顯差異，但其中共性的感覺還是很多的，像色彩的冷暖感、輕重感、軟硬感等。研究色彩的心理感覺，可以在廣告設計中提高色彩的價值。

① 色彩的冷暖感

　　色彩的冷暖感是人體本身的經驗習慣賦予我們的一種感覺。例如，太陽會發出紅橙色光，人們一看到紅橙色，心理就會產生溫暖愉悅的感覺；冰、雪、大海的溫度較低，人們一看到藍色，就會覺得冰冷、涼爽。

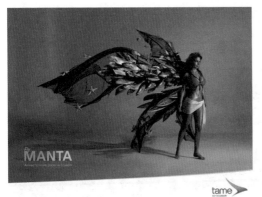
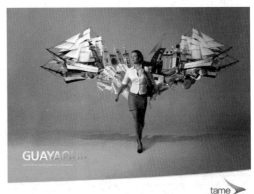

色彩的冷暖感：厄瓜多航空公司——可以抵達任何你想去的地方

在色相環中，紅、橙、黃為暖色系；藍、藍綠、藍紫為冷色系；綠和紫為中性色。

2 色彩的空間感

為了增強畫面的空間感，除了在圖形的處理上注意刻畫外，還可以運用色彩的明暗、冷暖、彩度以及面積的對比來充分體現。

造成色彩空間感覺的主要因素是色的前進和後退。暖色總是使人感覺它在前面，因此被人們稱為前進色；冷色使人感覺它在後面，故稱後退色。

面積的大小也影響著空間感，例如，大面積色向前，小面積色向後；大面積包圍下的小面積色向前；完整的形向前；分散的形向後。

3 色彩的大小感

造成色彩大小感的也是色的前進感和後退感。暖色靠前，因膨脹而比實際顯得大；冷色靠後，因收縮而比實際顯得小。例如，黑底白字要比白底黑字顯得略大。

4 色彩的輕重感

色彩的輕重感主要來自於生活給予人們的經驗。淡色的物體讓人感覺輕，如棉花、花瓣、枯草等；深色的物體讓人感覺重，如鋼鐵、煤炭等。

色彩的輕重感與明度有關。明亮的色輕，深暗的色重。明度相同時，彩度高的比彩度低的輕。

用色來表示物體的輕重感，對於反映商品屬性是很重要的。通常人們把沉重的機器、房屋牆壁塗成很淺的顏色，這是為了消除心理上對它們產生的沉重感。而一些很小的物品，又愛用深顏色來增加其在人們心中的分量。

5 色彩的味覺感

色彩之所以能產生味覺感，是完全憑藉人類的經驗而得知的。例如，人們看到檸檬色，就會想到檸檬本身具有的酸味，因此，檸檬黃具有酸味感。而看到橘黃色，又會想到甜橙，因此，橘黃色具有甜味感。鮮紅色

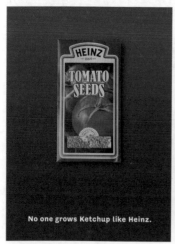

棗紅色讓人想到新鮮的番茄：HEINZ番茄醬廣告

咖啡色讓人想到美味的巧克力：Eini & Co蛋糕廣告

草綠色讓人想到酸酸的檸檬：Orbit檸檬味口香糖廣告

是最甜的顏色，黃色是香甜色，暗綠色給人以苦澀之感，藍色則很難引起食欲，不具備味覺感。

使色彩產生味覺的，主要在於色相上的差異，這往往是因為食物的刺激而產生味覺上的聯想。因此，在食品、飲料等行業的廣告中，對色彩的味覺感的研究與應用非常重要。

6 色彩的聽覺感

色彩還能夠讓人感受到音樂效果。康定斯基認為：「強烈的黃色給人的感覺，就像尖銳的小號的音色，淺藍色的感覺像長笛，深藍色隨著濃度的增加，就像低音提琴。」

色彩的樂感是由於色彩的明度、純度、色相等的對比引起的一種心理感應現象。一般明度越高的色彩，給人的感覺其音節越高；明度低的色彩，則有重低音之感。在色相上，黃色代表快樂之音；橙色代表歡暢之音；紅色代表熱情之音；綠色代表閒情之音；藍色代表哀傷之音。

7 色彩的軟硬感

羊毛讓人感覺柔軟，鋼鐵讓人感覺堅硬，色彩也會讓人感覺到軟硬變化。

色彩的軟硬感取決於明度和純度，與色相關係不大。明度高、彩度又低的色具有柔軟感，如粉彩色；明度低、彩度高的色具有堅硬感；強對比色調具有硬的感覺；弱對比色調具有軟的感覺。

8 色彩的強弱感

色彩的強弱感由明度和彩度決定。高彩度、低明度的色彩色感強烈；低彩度、高明度的色彩色感較弱。從對比的角度講，明度上的長調，色相中的對比色和互補色色感較強；明度上的短調，色相關係中的同類色感較弱。

9 色彩的興奮與沉靜感

有興奮感的色彩能刺激人的感官，引起興奮和注意。色彩的興奮與沉靜主要取決

色彩感弱：Vog Socks 絲襪廣告

色彩感適中：宜家（IKEA）鞋櫃廣告

色彩感強：德國 Beate Uhse 電視台廣告

於色相的冷暖感。暖色系紅、橙、黃中明亮而鮮豔的顏色能給人以興奮感，色彩的明度和彩度越高，其興奮感越強；冷色系藍綠、藍、藍紫中的深暗而渾濁的顏色能給人以沉靜感；中性色的綠和紫則沒有興奮感與沉靜感。

10 色彩的明快與憂鬱感

色彩的明快與憂鬱感主要受明度和彩度的影響，色相的對比則是次要因素。高明度、高彩度的暖色可以產生明快感；低明度、低彩度的冷色可以產生憂鬱感。無彩色的黑、白、灰中，黑色呈憂鬱感，白色呈明快感，灰色具有中性感。

11 色彩的華麗與樸實感

色彩的華麗與樸實感與色彩的3個屬性都有關係。明度高、彩度也高的色彩顯得鮮艷、華麗；明度低、彩度也低的色彩顯得樸實、穩重。有彩色系具有華麗感，無彩色系具有樸實感；強對比色具有華麗感，弱對比色具有樸實感。

5.1.3 色彩的聯想

1 色彩聯想

色彩聯想是指人們看到一種色彩時，就會由該色聯想到與其有關聯的其他事物，這些事物可以是具體的事物，也可以是抽象的概念。

2 色彩的聯想過程

英國實驗心理學家C.W.瓦倫丁將色彩聯想過程分為3種類型。

第一種為下意識聯想。當某種色彩因具體的聯想所引起的情感回應已深深地紮根在意識裡時，人們對這一色彩的心理回應不用調動聯想的記憶，便會下意識地激發出來，似乎色彩對我們的影響已是色彩自身的力量所致。例如，當人們看到淺藍色而感到愉悅時，已不需要再想到藍色的晴空了。

第二種為一般聯想。這是那種我們意識到的、但又不依賴於自己的特殊經驗的聯

	具體聯想	抽象聯想
紅色	火焰、太陽、紅旗、血、辣椒	熱烈、活力、青春、朝氣、革命、積極、憤怒、健康
橙色	柑橘、秋葉、柿子	快活、溫情、健康、歡喜、任性、疑惑
黃色	檸檬、蛋黃、黃金、金髮、燈光、閃電、鳳梨、香蕉、枯葉、黃沙、稻穗	明快、輕快、鮮明、希望、快樂、朝氣、富貴、輕薄、刺激、未成熟
綠色	大地、草原、森林、綠葉、嫩苗、蔬菜	自然、清新、新鮮、生命、希望、和平、健康
藍色	藍天、海洋、水、青山	沉靜、平靜、科技、理智、誠實、可信、年輕、寂寞、冷淡、消極、陰鬱
紫色	葡萄、茄子、紫菜	優雅、高貴、神秘、細膩、不安定
黑色	夜、黑髮、煤炭、烏鴉	厚重、沉著、悲哀、堅實、嚴肅、死亡、陰沉、恐怖、冷淡
白色	雪、白紙、白雲、白兔、砂糖	純潔、清白、純真、神聖、明快、空白
灰色	混凝土、冬天、鼠、陰天	憂鬱、沉默、絕望、荒廢、平凡

想，這種聯想是大眾化的共同的聯想。例如，看到綠色想到植物，看到紅色想到血液、信號燈等。

　　第三種為個別聯想。這是一種源於個人非常特殊的經歷或經驗而形成的聯想，或者是某個局部地區和團體所獨有的聯想。這種聯想會影響到人對色彩的好惡與偏愛。

5.1.4　色彩的易見度

　　在進行色彩組合時常會出現這種情況，白底上的黃字（或圖形）沒有黑字（或圖形）清晰。這是由於在白底上，黃色的易見度弱而黑色強。

　　色彩的易見度是色彩感覺的強弱程度，它是色相、明度和純度對比的總反應，屬於人的生理反應。大體來說，明度對比強，則易見度高，明度對比弱，易見度低；另外，光線弱，易見度低，光線過強，有眩目感，易見度也差；色彩面積大易見度高，色彩面積小易見度低。

　　在色彩的易見度方面，日本的左籐互宏認為：

　　黑色底的易見度強弱次序：白→黃→黃橙→黃綠→橙；

　　白色底的易見度強弱次序：黑→紅→紫→紫紅→藍；

　　藍色底的易見度強弱次序：白→黃→黃橙→橙；

　　黃色底的易見度強弱次序：黑→紅→藍→藍紫→綠；

　　綠色底的易見度強弱次序：白→黃→紅→黑→黃橙；

　　紫色底的易見度強弱次序：白→黃→黃綠→橙→黃橙；

　　灰色底的易見度強弱次序：黃→黃綠→橙→紫→藍紫。

作品名：Tefal 搾汁機廣告——就是要果汁
說明：在這組廣告作品中，黑色背景上的黃色易見度最高，黃橙色次之，洋紅色易見度最低。

5.1.5 色彩與年齡和職業

1 色彩與年齡的關係

實驗心理學的研究表明，人隨著年齡、生理結構的變化，色彩所產生的心理影響也隨之變化。有人做過統計：兒童大多喜愛極鮮豔的顏色。嬰兒喜愛紅色和黃色，4~9歲兒童最喜愛紅色，9歲的兒童又喜愛綠色，7~15歲的小學生中男生的色彩愛好次序是綠、紅、青、黃、白、黑，女生的愛好次序是綠、紅、白、青、黃、黑。隨著年齡的增長，人們的色彩喜好逐漸向複色過渡，向黑色靠近。也就是說，年齡愈近成熟，喜愛色彩愈傾向成熟。這是因為兒童剛走入這個大千世界，大腦一片空白，什麼都是新鮮的，需要簡單的、強烈刺激的色彩，他們神經細胞產生得快，補充得快，對一切都有新鮮感。隨著年齡的增長，閱歷也增長，腦神經記憶庫已經被其他刺激佔去了許多，色彩感覺就相應地成熟些、柔和些。

2 色彩與職業的關係

一般情況下，體力勞動者喜愛鮮豔色彩；腦力勞動者喜愛調和色彩；農牧區喜愛極鮮豔的、呈補色關係的色彩；高級知識份子則喜愛複色、淡雅色、黑色等較成熟的色彩。

5.2　商品的形象色

廣告色彩的確定，要考慮商品的形象色。有時，廣告的主色調可以直接借用商品的形象色。例如，番茄是紅色的，在番茄醬廣告中就可以運用大紅色來表現商品本身的特色。還有很多商品的形象色是通過分析商品的特點，選擇某種適合人們心理需要的色彩。例如，藥品廣告的色彩多用冷色系，這是因為人們希望生病時用藥品解除疾患，得到安寧，冷色可以使人們的情緒得到穩定。廣告設計要正確運用色彩，才能準確傳達資訊，取得最佳的傳播效果。

5.2.1　紅色

適用範圍：食品、保健藥品、酒類、體育用品、交通、石化、金融、百貨等行業。

紅色是最引人注目的色彩，具有強烈的感染力。紅色是火的顏色，象徵著熱情、幸福，傳達著一種積極的、前進的、喜慶的氛圍；紅色也是血的顏色，它象徵著警覺、暴力、危險。約翰·伊頓[1]在他的《色彩藝術》一書中，對紅色受不同色彩的影響進行過描

[1]約翰·伊頓（Johannes Itten 1888.11.11—1967.5.27）瑞士表現主義畫家、設計師、作家、理論家、教育家。他是包浩斯最重要的教員之一，是現代設計基礎課程的建立者。

述。他說：在深紅的底色上，紅色平靜下來，熱度在熄滅著；在藍綠底色上，紅色就像是熾烈燃燒的火焰；在黃綠底色上，紅色變成了一種冒失的、莽撞的闖入者，激烈而又不尋常；在橙色底色上，紅色似乎被鬱積著，暗淡而無生命，好像焦乾了似的。

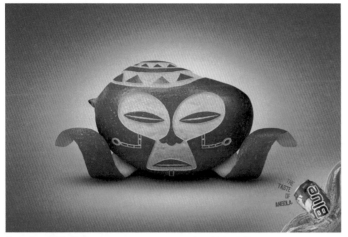

作品名：藍色軟飲(Blue Soft Drink)——安哥拉的味道

作品名：烏克蘭 Chumak 果汁飲料廣告

5.2.2　橙色

適用範圍：食品、石化、百貨、建築等行業。

橙色是紅色與黃色混合的色彩，它的明度僅次於黃，強度僅次於紅，是色彩中最響亮、最溫暖的顏色。橙色是火焰的主要顏色，它還能讓我們聯想到金色的秋天、豐碩的果實，因此，它是一種快樂、健康、勇敢、富足而又幸福的色彩。

橙色混入一些黑色，就會成為一種穩重、含蓄的暖色；混入白色，則會成為明快、歡樂的暖色；橙色與藍色搭配，可以構成響亮奪目的色彩。

由於橙色與自然界中許多果實以及糕點、蛋黃、油炸食品的色澤相近似，讓人感覺飽滿、成熟，富有很強的食慾感，因此，在食品包裝中被廣泛應用。

作品名：Po de Aucar 零售企業廣告
說明：Po de Aucar 零售企業廣告說明：Po de Aucar 是巴西最大的零售企業。廣告主題清晰，你所愛的一切，我們都會送到你的家門口，簡單！快捷！

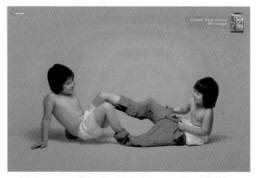

作品名：微風顏色洗滌劑廣告——顏色保持更長久

5.2.3　黃色

適用範圍：食品、金融、化工、照明等行業。

黃色是陽光的色彩，象徵著光明、希望、高貴、愉快。黃色有著金色的光芒，因此，又象徵著財富和權力。在中國古代，黃色是至高無上的皇權的象徵。羅馬時期，也被當做是高貴的色，普通人不能使用。

黃色極易映入眼簾，通常用作小商品的包裝、職業服裝上，如安全帽、養路工程人員的背心等，有表示緊急和安全的意義。以黑色和紫色作為襯底時，黃色可以向外擴張，以白色作為襯底時，黃色就會被吞沒。

由於黃色過於明亮，被認為輕薄、冷淡，性格不穩定，容易發生偏差，稍一碰到其他顏色，就會失去本來的面貌。歌德[1]認為，黃色有一點點發綠，就像是難看的硫磺色。在康定斯基[2]看來，黃色略加一點藍，就顯得是一種病態色。

作品名：Mateus 早餐廣告

作品名：Po de Aucar 零售企業廣告

5.2.4　綠色

適用範圍：藥品、食品、蔬果、旅遊、郵電通信、金融、建築等行業。

綠色是黃色與藍色調和的色彩，它是大自然的色彩，充滿了生機，象徵青春、生命、希望、理想、和平、安全。綠色性格溫和，表現力豐富，有著廣泛的適用性。嫩綠年輕、蓬勃；深綠穩重、深沉；黃綠單純、輕盈；藍綠清秀、豁達；含灰的綠是一種寧靜、平和的色彩；帶褐色的綠象徵衰老和終止；若將綠色與黑色一起使用，則會顯得神秘、恐怖。

①約翰·沃爾夫岡·馮·歌德（1749-1832），18世紀中葉到19世紀初德國和歐洲最重要的劇作家、詩人、思想家。他還是一個科學研究者，而且涉獵的學科很多，他從事研究的有動植物形態學、解剖學、顏色學、光學、礦物學、地質學等，並在個別領域裡取得了令人稱道的成就。

②瓦西裡·康定斯基（1866-1944），俄裔法國畫家，藝術理論家。著有《藝術中的精神》、《康定斯基論點線面》等理論著作，對發展現代藝術起到了重要作用。

作品名：海尼根啤酒廣告——無非是想給你製造快樂

作品名：Dr. Scholl's 平面廣告

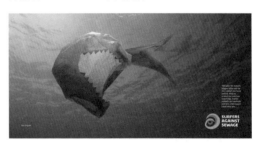

作品名：Surfers Against Sewage 廣告
說明：塑膠袋幻化的鯊魚之於人類與海洋環境，危害相當，這則公益廣告讓人切身感受到海洋垃圾之災。

5.2.5　藍色

適用範圍：電子、交通、藥品、飲料、化工、旅遊、金融、體育等行業。

藍色是天空和大海的顏色，象徵著和平、安靜、純潔、理智，也有消極、冷淡、保守等意味。

藍色是最冷的顏色，與其他色彩搭配時，會顯示出千變萬化的個性力量。例如，淡紫色底上的藍色會呈現出空虛、退縮的表達意向；紅橙色底上的藍色雖然暗淡，但色彩效果依然鮮亮迷人；黃色底上的藍色具有沉著、自信的神態；綠色底上的藍色，顯得曖昧、消極；褐色底上的藍色蛻變成顫動、激昂的色彩；黑色底上的藍色，會煥發出原色獨有的亮麗色彩本質。

5.2.6　紫色

適用範圍：服裝、化妝品、出版等行業。

紫色光波最短，是色彩中最暗的顏色，具有一種神秘感。在大自然中，紫色的花和果實都比較罕見，所以很珍貴。在古代，提取紫色的染料非常困難，紫色服飾只有王公貴族才能享用得起。在歐洲，紫色被奉為神聖之色。因此，自古以來，紫色便被賦予了高貴、奢華的意義。

紅紫色可以產生大膽、開放、嬌豔、甜美的心理感覺；藍紫色會傳達出孤寂、獻身、嚴厲、恐懼等精神意會。將紫色的明度淡化、飽和度降低以後，它就會變成高雅、沉著的色彩，如淡紫色、淺藕荷色、玫瑰紫、淺青蓮等。它們或是優雅、或是性感、或是嫵媚，可以使人產生無限的遐想，是女性色彩的代表；將紫色的明度暗化為深紫色，則象徵著愚昧、迷信、虛假、災難、消沉、痛苦等寓意；將紫色灰化為濁紫色，則代表著厭惡、懺悔、腐朽、衰落、消極等精神狀態。

作品名：ipod 廣告——就這樣玩音樂吧！

5.2.7　白色

適用範圍：所有行業。

白色是陽光的顏色，給我們以光明；它又是雲彩、冰雪、霜的顏色，使人感覺涼爽、單薄、輕盈。

白色在心理上能造成明亮、乾淨、擴展感。在我國傳統習俗中，白色被當做哀悼的顏色；在西方國家，白色是新娘禮服的色彩，象徵著愛情的純潔與堅貞；在印度佛教裡，白象、白牛被奉為吉祥、神聖之物。白色性情高雅明快，與任何顏色都易搭配。沉悶的顏色加上白色，會變得明亮起來；深色加上白色，會產生明度上的節奏；黑、白搭配，可以取得簡潔明確、樸素有力的效果。

作品名：碧浪平面廣告設計

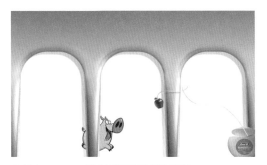

作品名：Oral-b 電動牙刷平面廣告設計

5.2.8　黑色

適用範圍：所有行業。

黑色的明度最低，也最有分量、最穩重。黑色與任何一種色彩混合時，都會使其變得含蓄、沉著。黑色與其他色彩構成，特別是和純度較高的色彩並置時，能夠把這些顏色襯托得既輝煌豔麗，又協調統一。黑色如果同較為灰濁的色彩，如褐色、栗棕、海軍藍等色配合時，會顯得渾濁、含糊，缺少美感。

作品名：Atma Hairdryers 吹風機——您身邊的美髮專家

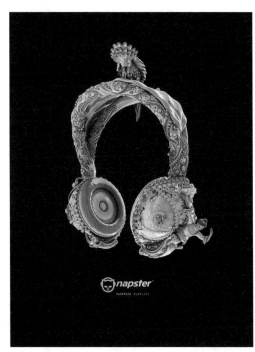

作品名：NAPSTER 奢華耳機廣告

5.2.9　灰色

適用範圍：所有行業。

灰色是介於黑白之間的中性色，它可以給人留下柔和、平凡、含蓄、優雅、寂寞、乏味的印象。

灰色較少被單獨使用，而更多是依賴相鄰的顏色。灰色與任何一種有彩色系的顏色組合時，都會產生一種與之恰當相應的補色殘像效果，致使雙方相輔相成、交映成趣。因此，灰色可以起到調和色相的作用。灰色與其他飽和度較高的顏色混合時，可以使其呈現含蓄柔潤的色彩效果。但如果灰色比例過大，則會使色彩失去原有的生氣。

作品名：奔馳廣告——始終都在創新

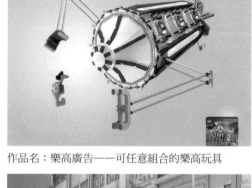

作品名：樂高廣告——可任意組合的樂高玩具

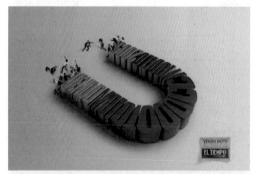

作品名：El Tiempo 報紙廣告

作品名：Capitulo VII 音樂廣播電台廣告

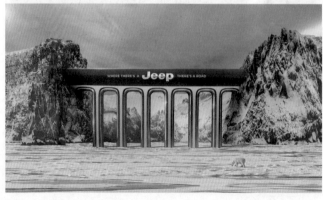

作品名：Jeep 平面廣告設計

5.3　色彩配置原則

　　研究色彩配置原則，就是為了探求如何通過對色彩的合理搭配體現色彩之美。關於色彩之美，德國心理學家費希納提出，「美是複雜中的秩序」；古希臘哲學家柏拉圖認為，「美是變化中表現統一」。由此可以看出，色彩配置應強調色與色之間的對比關係，以求得均衡美；色彩運用需注意調和關係，以求得統一美；色彩組合要有一個主色調，以保持畫面的整體美。靈活運用以上原則，就可以使廣告色彩設計達到更加醒目、協調的效果。

5.3.1　設定主色調

　　主色調也稱統調，它是指廣告畫面色彩的總體基調。畫面色彩一般會涉及多種顏色，無論從美學角度，還是從色彩記憶方面，都必須要為畫面選定一個其支配地位的主色。畫面保持了主色調，才能給人以完整、統一的印象。其他顏色應與之協調，切忌色彩的凌亂與抵觸。主色調的規劃以引人注目為原則，不一定要鮮豔，只要和背景色彩搭配協調，並能突出廣告主題，即為合格的主色調。

5.3.2　配置底色與圖形色

　　一個色彩畫面往往是由兩個以上的色彩配置起來的。畫面有沒有整體感，主題表達是否明確，與畫面中底色和圖形色的運用有著密切的關係。底色通常佔據廣告畫面相當大的部分，如果要使底色與圖形色有明顯的差別，就應該強調它們之間的色彩對比關係。

　　紅底色：紅底色上放白色圖形最醒目，其次是檸檬黃、湖藍、群青、金色。

　　黃底色：黃底色上放黑色圖形最醒目，其次是紅色、群青、湖藍、鈷藍、中綠、紫色。

　　綠底色：綠底色上放白色圖形最醒目，其次是黃色、紅色、黑色。

　　藍底色：藍底色上放白色圖形最醒目，其次是橘黃、中黃、檸檬黃。

　　紫底色：紫底色上放白色圖形最醒目，其次是檸檬黃、淡橘色、淺綠、湖藍。

　　黑底色：黑底色上放白色圖形最醒目，其次是黃色、橘色、朱紅色、玫瑰色、湖藍色、中綠色。

　　金底色：金底色上放黑色和紅色圖形最醒目。

　　銀底色：銀底色上放黑色、紅色、橙色、白色圖形較好。

　　有些色彩配置是不易辨識的，如黃底

色上的白色圖形，白底色上的黃色圖形。此外，紅底色上放藍色或綠色圖形、紫底色和藍底色上放黑色圖形、淺綠底色上放金色圖形等也是如此。

5.3.3 對比的色彩搭配

色彩對比是指兩種或多種顏色並置時，因其性質等不同而呈現出的一種色彩差別現象。它包括明度對比、純度對比、色相對比、面積對比等幾種方式。

1 明度對比

因色彩三要素中的明度差異而呈現出的色彩對比效果為明度對比。明度對比強的顏色反差大，色階十分明顯；明暗對比弱的顏色反差小，色階也不顯著。因此，將一塊顏色置於不同深淺的底色上，所產生的對比效果也是不一樣的。

高明度的對比關係可以降低色相的差異，產生統一的感覺，整體色調明快、柔和。中等明度的對比關係給人以含蓄厚重的感覺。低明度的對比關係色相和純度差異較弱，容易取得調和的效果。

2 純度對比

因色彩三要素中的純度差異而呈現出的色彩對比效果為純度對比。純度對比較明度對比和色相對比更加柔和，也更加含蓄。

高純度的色彩對比給人以鮮豔奪目、華麗的視覺感受，在戶外廣告（路牌、燈箱、招貼等）媒體上，對於遠距離的視覺傳達有極好的捕捉力。常用於以兒童、青少年、女性為訴求對象或表現商品單純、活潑、新鮮個性的廣告上。

中等純度的色彩對比顯得穩重大方、含蓄明快，給人以成熟、信任之感，多用於表現檔次或價位較高的商品。

低純度的色彩對比給人以沉穩、幹練之感，是男性化的配色方法。

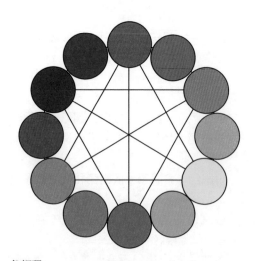

色相環

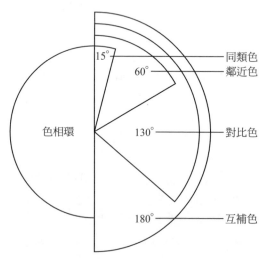

色相環對比基調示意圖

3 色相對比

因色彩三要素中的色相差異而呈現出的色彩對比效果為色相對比。色相對比的強弱取決於色相在色相環上的位置。以24色或12色色相環做對比參照，任取一色作為基色，則色相對比可以分為同類色對比、鄰近色對比、對比色對比、互補色對比等基調。

同類色對比

鄰近色對比

對比色對比

互補色對比

4　面積對比

面積對比是指色域之間大小或多少的對比現象。色彩面積的大小對色彩對比關係的影響非常大。如果畫面中兩塊或更多的顏色在面積上保持近似大小，會讓人感覺呆板，缺少變化。色彩面積改變以後，就會給人的心理遐想和審美觀感帶來截然不同的感受。

歌德根據顏色的光亮度區別設計了一個反應明度與純色關係的示意圖，其具體純色明度比率為：

黃：橙：紅：紫：藍：綠 = 9：8：6：3：4：6

為了保持色彩的均衡，上述色彩的面積比應與明度比成反比關係。例如，黃色較紫色明度高3倍，為了取得和諧色域，黃色只要有紫色面積的1/3即可。

5.3.4　調和的色彩搭配

色彩調和是指兩種或多種顏色秩序而協調地組合在一起，使人產生愉悅、舒適感覺的色彩搭配關係。色彩對比是為了尋求色與色的差別，色彩調和則是為了達到色與色的關聯。

色彩調和的常見方法是選定一組鄰近色或同類色，通過調整純度和明度來協調色彩效果，保持畫面的秩序感、條理性。

1　面積調和

調整色彩的面積，使畫面中某些色彩佔有優勢面積，另一些色彩處於劣勢面積，令畫面主次分明。

2　明度調和

如果色彩的明度對比過於強烈，可適當削弱彼此間的明度差，減弱色彩衝突，增加調和感。

作品名：洛杉磯 Pisingos 收養中心廣告——禮品篇

3 色相調和

　　在色相環中，對比色、互補色的色相對比強烈，多使用鄰近色和同類色來獲得調和效果。

4 純度調和

　　在色相對比強烈的情況下，為了達成統一的視覺效果，可以在色彩中互相加入彼此的色素，以降低色彩的純度，達到協調的目的。

5 間隔調和

　　當配色中相鄰的色彩過於強烈時，可以採用另一種色來進行間隔，以降低對比度，產生緩衝效果。如果相鄰的色彩過於融合，也可以採用這種方法，使軟弱、模糊的關係變得明朗、有生氣。

　　色彩中用來間隔的色有3種：一是無彩色系中的黑、白、灰；二是用金色、銀色；三是用有彩色系的顏色做間隔色，這要求它要與原色彩有所區別，否則效果不明顯。

作品名：雀巢 Nesquik 巧克力粉廣告——過家家篇

作品名：馬自達 BT-50 卡車廣告

第6章
廣告版面設計

6.1　廣告的視覺流程

　　人的視野受客觀限制，不能同時接受所有事物，必須按照一定的流動順序運動來感知外部世界。視覺接受外界資訊時的流動過程，稱為視覺流程。將視覺流動法則用於設計，從選取最佳視域、捕捉注意力開始，到視覺流向的誘導、流程秩序的規劃，再到最後印象的留存為止，稱為視覺流程設計。廣告包含文字、圖形、色彩3種要素。視覺流程設計可以解決視覺要素的合理定位、合理分佈，使畫面有明確的焦點，以符合人們的視覺規律，提高資訊的傳達效率。

6.1.1　視線流動

　　人無法讓自己的視線總是停留在某一個位置上。各種資訊不斷作用於我們的感覺器官，各種圖形、色彩對視覺進行刺激，會引起視線的不斷移動和變化。毫無疑問，遵循視覺規律，是進行廣告版面設計的最好方式。

　　人們的閱讀習慣是按照從上到下、從左向右的順序進行的。這是受人們長期生活習慣的影響。例如，絕大多數人書寫文字的時候都是從左向右寫，觀察其他人的時候也是習慣從上往下看。視覺心理學家通過研究還發現：

→ 垂直線會引導視線做上下運動；

→ 水平線會引導視線做左右運動；

→ 斜線比垂直線和水平線有更強的引導力，它能將視線引向斜方；

→ 矩形的視線流動是向四方發射的；

→ 圓形的視線流動是呈輻射狀的；

→ 三角形使視線沿頂角向三個方向擴散；

→ 各種大小的圖形並置時，視線會先關注大圖形，之後向小圖形流動。

　　通常情況下，視線流動還遵循以下規律。

→ 1. 當某一視覺資訊具有較強的刺激度時，容易被視覺所感知，人的視線就會移動到這裡，成為有意識的注意，這是視覺流程的第一階段。

→ 2. 當人們的視覺對資訊產生注意後，視覺資訊在形態和構成上具有強烈的個性，與周圍的環境形成差異，便能進一步引起人們的視覺興趣，願意接受更多的資訊。

→ 3. 人們的視線總是最先關注刺激力最強之處，然後轉向刺激度弱的物件，形成一定的順序。

→ 4. 視線流動的順序會受到人的生理及心理的影響。例如，由於眼睛的水平運動比垂直運動快，所以觀察視覺物象時，容易先注意到水平方向的物象，其次才是垂直方向的物象。此外，人的眼睛對於畫面左上方的觀察力優於右上方，對右下方的觀察力優於左下方。因而，廣告設計者常把重要的構成要素安排在畫面左上方或右下方，就是基於這個道理。

→ 5. 組合在一起的、具有相似性的視覺物象，能夠引導視覺流動，如形狀相似、大小相似、色彩相似、位置相似等。

→ 6. 人們的視覺運動是積極主動的，具有很強的自由選擇性，往往是選擇所感興趣的視覺物象，而忽略其他要素，從而造成視覺流程的不可規劃性與不穩定性。

視線做線形運動（Yeling 安全手套廣告）
說明：巧妙地利用視線運動路徑，使觀眾充分理解廣告的內涵——戴上 Yeling 安全手套，就好似擁有了英雄的力量！

視線做曲線運動（一汽大眾：在路上你再也不會被嚇倒，因為有 CC 電子剎車輔助系統）。

6.1.2　視覺焦點

視覺焦點也稱視覺震撼中心（Center for Visual Impact，CVI）。它是版面中能夠最先、最強烈地吸引觀眾目光的部分。在一般情況下，「大」能成為視覺焦點，因此，大的圖片、大的標題，以及大的說明文字放在版面的顯著位置，可以迅速吸引觀眾的注意力。

除此之外，特異的事物也容易引起人們的興趣和關注。特異的視覺要素通常是畫面中衝擊力最強的部分，通過形態、方向、色彩、空間等調節手段創造特異性，可以形成視覺焦點，強化廣告的主題。

作品名:Smirnoff 皇冠伏特加
說明:通過創造特異性形成視覺焦點,具有極強的趣味性。

作品名:大眾全自動泊車輔助系統——精確泊車

作品名:佳能監控攝像機宣傳海報——現場抓住
說明:對監控攝像機以及正在犯罪的手進行誇張的放大處理,形成視覺焦點,稱為幾何學錯視。

6.1.3 錯視現象

在視覺活動中,常常會出現知覺的物件與客觀事物不一致的現象,似乎是眼睛看錯了,這種知覺稱為錯視。錯視有礙於人們正常的視覺活動,但從積極方面來看,在廣告表現中也可以利用這種現象來達到特殊的藝術效果。錯視一般分為由圖像本身構造而導致的幾何學錯視,由感覺器官引起的生理錯視,以及心理原因導致的認知錯視。

1 幾何學錯視

視覺上的大小、長度、面積、方向、角度等幾何構成,和實際上測得的數字有明顯差別的錯視,稱為幾何學錯視。

2 生理錯視

生理錯視主要來自人體的視覺適應現象,如因為視覺疲勞而產生的視覺暫留現象,人的感覺器官在接受過久的刺激後,會鈍化而造成補色及殘像的生理錯視等。

幾何學錯視——赫林錯視。
兩條平行線因受斜線的影響
看起來呈彎曲狀。此種錯視
稱為彎曲錯視。

幾何學錯視——弗雷澤圖形。由英國心理學
者弗雷澤於1908年發表，它是一個產生角度，
方向錯視的圖形，被稱作錯視之王。漩渦狀圖
形實際是同心圓。

幾何學錯視——加斯特羅圖
形。兩個扇形雖然大小形狀
完全相同，但是下方的扇形
看起來似乎更大一些。

3 認知錯視

　　認知錯視主要來自於人類的知覺恆常
性，屬於認知心理學的討論範圍。知覺恆常
性是造成許多錯視的原因，例如同化作用，
在兩張圖裡，左邊和右邊的底色其實都一
樣，不過因為受到前景的線條顏色的干擾，
使人以為兩邊底色的深淺有所不同；顏色恆
常認知會導致無論什麼亮度，一個熟悉的物
體總是會出現相同的顏色。

生理錯視——赫曼方格，最常被用來解釋生理錯視
的作品。單看是一個個黑色的方塊，整張圖一起看，
會發現方格與方格之間的對角，出現了灰色的小點。

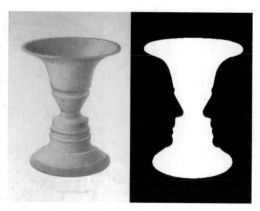

認知錯視——魯賓之杯，圖底反轉的代表作。以白色為圖，黑色為底時，觀察到的是杯子的形象；以黑色為圖，白色為底時，觀察到的是相對的兩張臉。圖底反轉現象是由 E.Rubin 提出來的。因為人的知覺具有組織性，會想辦法將視覺物件由背景中獨立出來，這個獨立出來的部分即為「圖」，周圍的部分則是「底」。

艾姆斯房間錯視（Ames room illusion）。在這個房間中，到左邊的人會變小，到右邊則會變大。這是由於錯誤的背景提供了錯誤的尺度，使人產生錯覺。艾姆斯房間就是提供了一個錯誤的背景。實際上，後面的牆並沒有與觀察者平行，而是斜的，地板掩飾了這種傾斜，人也不是一大一小，而是一遠一近。

認知錯視——鴨兔錯覺。由於人類對於已知物體的認知來自於特徵及主要輪廓的記憶，人腦會自動地將和腦中印象相似的形狀及物件做比對來判斷圖像的意義，所以只要該圖具有人腦中對該物的主要形象就會做出判讀，在不破壞主要認知特徵的情況下再加上另一個特徵，就會造成大腦的誤判。

麻省理工學院視覺科學家泰德‧艾德森設計的亮度幻覺圖形。請你判斷，A點和B點的方格哪一個顏色更深？ 看起來A點明顯要深一些，而實際上，它們的色調深淺不存在任何差別。淺色方格之所以不顯得黑，是因為你的視覺系統認為「黑」是陰影造成的，而不是方格本身就有的。

6.2 廣告版面編排的基本概念

廣告版面編排是將圖形、文字、色彩、廣告標題、產品或企業說明等各種視覺傳達要素,依據廣告創意,以及廣告主題的需要而進行的配置設計。廣告版面編排以引導觀眾視線,提高自身價值為主要目的,它的成功與否直接關係到廣告的傳播效果。研究版面編排,既要理解與其有關的視覺要素概念,也應掌握版式構圖的基本原理和處理手法。

6.2.1 版面編排設計的意義

1 提高廣告版面的注意價值

廣告設計作品要獲得成功,首先要在視覺上引起人們的關注,精心的版面編排設計,是引起觀眾注意,激發心理反應的有效手段。

優秀的版面設計,有利於捕捉人們的目光,使消費者在對廣告版面的無意識注意中,產生非同一般的心理觸動效果。通過良好的第一視覺印象,激發消費者的關注,使無意識注意變為有意識注意。

作品名:BreastCare Journal 雜誌廣告
說明:非常性感的一則廣告。將雜誌內容與表達形式進行了完美的融合。

2 快速準確傳達資訊

讓消費者迅速理解廣告所要表現的主題和內涵。在版面上,廣告資訊傳達主要通過圖形、文字、色彩等來完成。各個構成要素

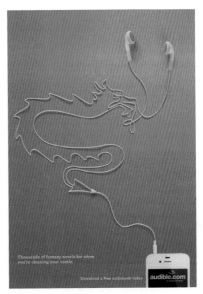

作品名:Audible——下載一個免費的聲音

作為資訊傳達的特定載體，需要根據視覺心理和閱讀習慣進行精心的編排與組合，使版面結構新穎別致，形態清晰悅目，視覺流程順暢，節奏富於變化，有利於消費者辨識、閱讀和理解，從而迅速把握住資訊的內涵，使其樂於接受，易於記憶。

6.2.2　版面編排的基本要素

1　點的形象

點是最基本的形，它可以是一個文字，也可以是一個商標或色塊，因此，在畫面中單獨而細小的形象都可以稱之為點。點的面積雖小，但對它的形狀、方向、大小、位置

作品名：Dallas Farmers Market廣告——蔬菜也可以像薯條、漢堡一樣好吃。

作品名：La Cocinera 食品廣告

作品名：Tic Tac Chill口香糖廣告——絕對清新口味

等進行編排設計之後，點就會變得生動而富有表現力，產生不同的視覺效果。

　　大點與小點可以形成對比關係；重複排列的點可以給人一種機械、冷靜的感受；點在版面上的集散與疏密會帶給人空間感。點可以成為視覺中心，也可以與其他形態相互呼應，起到平衡畫面、烘托氛圍的作用。

2 線的形象

　　線在構圖中的作用在於表示方向、長短、重量，還能產生方向性、條理性。線是分割畫面的主要元素之一，以線為構圖要素的廣告，可以給人規則和韻律感，產生獨特的美感和衝擊力。

　　線有不同的形狀，因此具有不同的含義和性格表情，給人以不同的視覺感受。水平的線能表現平穩和寧靜，是最靜的形式，如果畫面中有一條水平的線條，它能緩和人們的情緒。水平線的位置較低時會給人一種開闊的感覺，而較高時則會給人親近的感覺；對角線很有活力，可以用來表現運動；曲線能表現柔和、婉轉和優雅的女性美感；螺旋線能產生獨特的導向效果，可以在第一時間內，更快地吸引觀眾的注意力；會聚的線適

作品名：Hopi Hari Theme Park 平面廣告——過山車，顯示你到底是誰

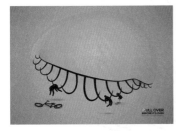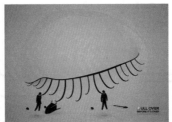

作品名：印尼道路交通安全協會宣傳廣告

作品名：里斯本機場廣告
說明：由許多條飛往里斯本機場的「航線」組成的飛鳥。

合表現深度和空間。占畫面主導地位的垂直線條，能強調畫面主體的堅實感，常被用來作為封鎖畫面的堅固屏障。此外，畫面中的色彩、圖形的邊緣、文字以及各種點在人們頭腦中還可以形成心理連接線，即形成無形線。

在構圖時，可以選擇一根突出的線條來引導觀眾的視線，使整個畫面由原來的雜亂無章變得簡潔有序，具有節奏感和韻律感。

3 面的形象

面的形象具有一定的長度和寬度，受線的界定而呈現一定的形狀。圓形具有一種運動感；三角形具有穩定性、均衡感；正方形具有平衡感；規則的面具有簡潔、明瞭、安定和秩序的感覺；自由面具有柔軟、輕鬆、生動的感覺。

面的大小、虛實、空間、位置的不同，也會讓人產生不同的視覺感受。例如，同樣大小的圓，會讓人感覺上面的大下面的小，亮的大些而黑的小些。用等距離的垂直線和水平線組成的兩個正方形，它們的長、寬感覺不一樣，水平線組成的正方形給人的感覺稍高些，而垂直線組成的正方形則使人感覺稍寬些。實心的面給人的感覺較重，空心的虛面讓人感覺輕盈，有一種透視的空間感。

作品名：
Footlocker體育運動用品網路零售商創意廣告

作品名：Leroy Merlin 樂華梅蘭品牌創意廣告

6.2.3　廣告構圖的形式法則

1 整體

　　廣告版面由圖形、標題、說明文字等構成，這些視覺要素圍繞著整體要求進行編排設計，參照同一個主題，準確而有效地傳達出廣告的訴求重點。在這個整體之下，每一部分又具有相對的獨立性，可以根據整體的設計要求進行變化處理。整體效果統一、和諧，局部變化豐富、生動的版面才是好的版面設計。

2 對稱

　　自然界中到處可以見到對稱的形式，如鳥的羽翼、花木的葉子等。對稱的形態在視覺上給人自然、安定、均勻、整齊、協調、莊重、典雅、完美的樸素美感，符合人們的視覺習慣。

　　構圖中的對稱分為點對稱和軸對稱。假定針對某一圖形存在一個中心點，以此點為中心通過旋轉得到相同的圖形，即稱為點對稱。假定在某一圖形的中央設一條直線，將圖形劃分為兩個完全相同的部分，則這個圖形就是軸對稱圖形。

3 均衡

　　構圖上的均衡通常以視覺中心（視覺衝擊最強的地方）為支點，對形象的大小、輕

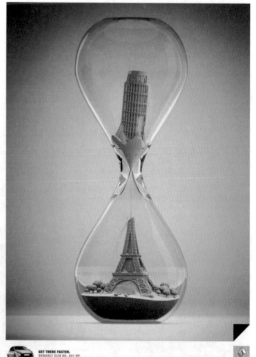

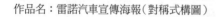

作品名：雷諾汽車宣傳海報（對稱式構圖）

重、色彩及其他視覺要素進行分佈，各構成要素以此支點保持視覺意義上的力度平衡。均衡與對稱相比，能給人以活潑、自由和富於變化之感。均衡具有動態特徵，如人體運動、鳥的飛翔、風吹草動、流水激浪等都是均衡的形式。

4 對比

　　對比是把反差很大的兩個視覺要素並置在一起，使人感受到鮮明的差別而仍具有統一感的現象。這樣的構圖畫面充滿生機，可以提高視覺力度，增強感染力。

　　對比關係可以通過視覺形象多方面的對立因素來實現，如色調的明暗、冷暖，色彩的飽和與不飽和，色相的差異，形狀的大小、粗細、長短、曲直、寬窄、厚薄，方向的垂直、水平、傾斜，數量的多少，排列的疏密，位置的上下、左右、高低、遠近，形態的虛實、輕重、動靜、軟硬等。

作品名：Metro 鞋——快樂的感覺造就快樂的人（均衡式構圖）

作品名：三星雙屏 LCD PL100 數碼相機——自戀達人利器（對比式構圖）

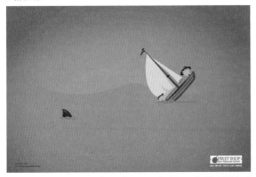

作品名：阿聯酋某水果店——減減肥，你能活得更久（對比式構圖）

作品名：LAN-TAM 航空公司拉近城市間的距離拉鏈創意廣告設計（分割式構圖）

5 比例

比例是形象在整體中所占的位置與分量，以及形象之間的長、寬、高的比較所形成的數量關係。恰當的比例有一種諧調的美感，成為形式美法則的重要內容。完美的比例是平面構圖中一切視覺單位的大小，以及各單位間編排組合的重要因素。

6 分割

在廣告版面編排設計中，對整體版面進行一定的分割劃分，有利於安排不同屬性和不同類型的資訊材料，以免造成版面無序，引起視覺混亂。

對版面進行分割是使畫面空間產生變化，增加對比效果的重要手段。畫面的分割主要靠線和面來完成，分割後形成的空間會產生對比關係，視覺效果活潑、生動。

分割式構圖

7 重心

人看到畫面時，視線常常迅速由左上角到左下角，再通過中心部分至右上角經右下角，然後回到最吸引視線的中心停留下來，這個中心點就是視覺的重心。廣告版面中要表達的主題或重要的內容不應偏離視覺重心太遠。而失去重心的版面會給人不穩定和不安全的感覺。

富有韻律的畫面構圖：德國自然聯合保護會公益廣告——禁止用網捕捉小鳥，否則我們將不能聽到天籟之音。

8 韻律

在版面構圖中，單純的重複某些視覺元素會顯得過於單調，如果對形象進行有規則的變化處理，使之產生猶如音樂、詩歌的節奏和韻律，人的視線就會隨之起伏、流動。韻律是有規則而又有變化的交替，如圖形的長短、疏密、明暗、粗細等。

作品名：WWF 世界自然基金會的宣傳廣告——生態之樹
說明：畫面雖未失去重心，但仍讓人缺乏穩定感，有泰山壓頂之緊迫感，凸顯出生態平衡的脆弱性。

6.3　廣告版面編排的構成模式

　　版面編排設計中最重要的問題是，如何組合構成視覺要素的結構形態，以吸引受眾的注意力，讓瀏覽者清楚地理解作品所傳達的資訊。版面結構要按內容劃分，首先分清主要和次要資訊，主要資訊應佔據相對大的版面空間；隨後的工作是設計版面的結構形式，協調各種視覺要素的關係。常見的版面構成模式包含下面幾種。

6.3.1　標準型

標準型是一種基本的、簡單而規則化的廣告版面編排模式。圖形在版面中上方,並佔據大部分位置,其次是標題,然後是說明文字、商標圖形、企業名稱。

這種編排類型具有良好的安定感,首先用圖形引起觀眾的注意和興趣,然後利用標題告知主題內容,再以說明文字、商標圖形等補充資訊的細節。觀眾的視線以自上而下的順序流動,符合人們認識思維的邏輯順序,可以獲得良好的閱讀效果。但這種模式有時會缺乏編排的形式感和情緒感,視覺衝擊力較弱。

作品名:伊斯坦堡MSA烹飪藝術學院——精華美食盡在MSA

6.3.2　標題型

標題位於中央或上方,佔據版面的醒目位置,往下是商標圖形、說明文字和企業名稱。這種編排形式首先讓觀眾對標題引起注意,留下明確的印象,再通過圖形獲得感性形象認識,激發興趣,進而閱讀版面下方的說明和商標內容,從而獲得一個完整的認識。

當需要強調產品和企業的知名度、宣傳企業的經驗理念,或表現企業的慶典活動時,宜採用這種編排模式。

作品名：法國 Flosette 廣告

作品名：Leroy Merlin 廣告——濕度的問題，來 bains.com 解決吧

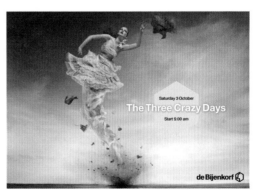

作品名：De Bijenkorf 服飾宣傳廣告——龍卷風篇

6.3.3　中軸型

　　中軸型是一種對稱的構成形態，標題、圖片、說明文字、商標等放在軸心線的兩邊。版面上的中軸線可以是有形的，也可以是隱形的。

　　這種編排方式具有良好的平衡感，只有改變中軸線兩側各要素的大小、深淺、冷暖對比等，才能呈現出動感。在安排構成要素時，應考慮人們正常閱讀心理的影響，把廣告的訴求文字放在左上方或右下方，使觀眾的視線由中央向左、右發展，以符合視覺流程的心理順序。

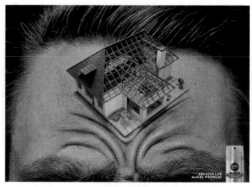

作品名：Nivea Men 護膚品廣告
房子、車子、孩子三座大山，男人的壓力有目共睹，細紋日漸成為橫溝躺在臉上，悄悄的就老了。

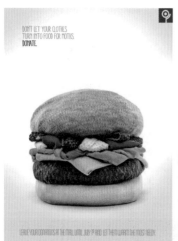

作品名：Shopping Itaguacu 衣服捐贈系列公益廣告

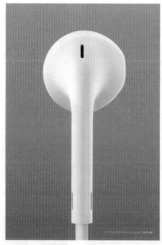

作品名：蘋果高音質耳機產品廣告

作品名：企鵝有聲讀物廣告——莎士比亞篇

作品名：Guarana Antarctica 飲料廣告

作品名：澳柯瑪電風扇廣告

6.3.4　斜置型

　　斜置型是一種強力而具有動感的構成模式，視線會遵循傾斜的透視暗示而由上至下，或由下至上流動。

　　斜置型構圖使人感到輕鬆、活潑。但傾斜時要注意方向和角度，通常從左邊向右上方傾斜能增強易見度，且方便閱讀，而從左邊向右下方傾斜，在視覺上容易產生不舒服感。此外，傾斜角度一般保持30°左右為宜。

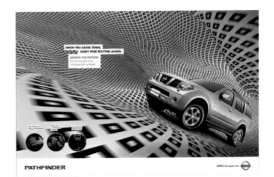

斜置型：尼桑汽車廣告

6.3.5　放射型

　　將圖形元素納入到放射狀結構中，使其向版面四周或某一明確方向做放射狀發散。這種版面結構有利於統一視覺中心，具有多樣而統一的綜合視覺效果，可以產生強烈的動感和視覺衝擊力，能快速捕捉到人們的視線。放射型具有特殊的形式感，但極不穩定，因此，在版面上安排其他構成要素時，應做平衡處理，同時，也不宜產生太多的交叉與重疊。

放射型：台灣毛寶洗潔精廣告—— 創造更健康的生活

放射型：佳麗空氣清淨機廣告

放射型：Euro Shopper 能量飲品

放射型：SUVINIL巴斯夫裝飾塗料廣告

6.3.6　圓圖型

　　圓圖型構成要素的排列順序與標準型大致相同，這種模式以圓形或半圓形圖片構成版面的視覺中心，在此基礎上安排標題、說明文字和商標。

　　在幾何圖形中，圓形是自然的、完整的、具有生命象徵意義。在視覺上給人以莊重、完美的感受，並且具有向四周放射的動勢。這種編排模式適合女性用品或刻意表達一定情調的廣告主題，但有時會缺乏力度，缺乏男性的陽剛氣質。

作品名：Hero ziplock 自封保鮮袋——把時間卡住

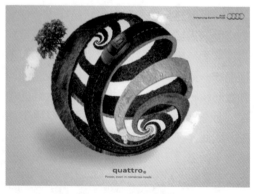

作品名：奧迪 Audi quattro 創意廣告

6.3.7　圖片型

採用一張圖片佔據整個版面，廣告資訊主要靠圖片來傳達，標題、說明文字、企業名稱等潛入畫面中，具有強烈的直觀形象性。

作品名：Allied Martial Art女子防身健身會所廣告

作品名：VINTAGE服飾廣告

6.3.8　重複型

在版面編排時，將相同或相似的視覺要素多次重複排列，重複的內容可以是圖形，也可以是文字，但通常在基本形和色彩方面會有一些變化。重複構圖有利於著重說明某些問題，或是反覆強調一個重點，很容易引起人們的興趣。

作品名：世界最權威的音樂網站之一 VH1 平面廣告
廣告代理：Young & Rubicam New York
創意總監：Menno Kluin, Icaro Doria

作品名：Sharpie 筆廣告
說明：通過能在細菌上塗鴉，來說明 Sharpie 筆超精細的繪製效果。

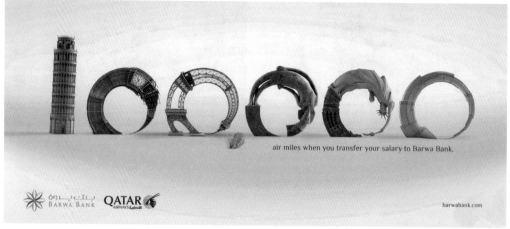

作品名：Barwa Bank 南迦巴瓦銀行——旅程 10 萬英哩，薪水隨存隨取。

6.3.9　指示型

　　利用畫面中的方向線、人物的視線、手指性，簡便而直接，是最有效的引導觀眾視線流的方向、人物或物體的運動方向、指標、箭頭等，動的方法。在進行編排設計時，應將訴求重心指示出畫面的主題，將觀眾的視線引導到廣告安排在指示形態的終點處，以便使視覺流程的內容的訴求重心上。這種構圖具有明顯的指向終點與所表達的中心相吻合。

作品名：The Running Company 體育運營公司——奔向遠方

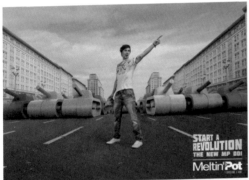

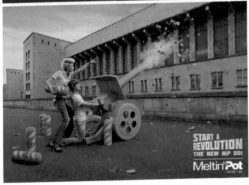

作品名：Meltin Pot 牛仔褲廣告

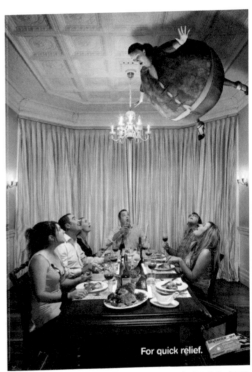

作品名：Mylanta 胃藥廣告——人是如何成為氣球的！

6.3.10　散點型

　　在編排設計時，將構成要素在版面上做不構圖版面的注意焦點分散，總體上卻有一定的規則的分散處理，看起來隨意、輕鬆，但絕非統一因素，如統一的色彩主調或圖形具有相似雜亂無章，其中包含著設計者的精心構置。這種特性，在變化中尋求統一，在統一中又具有變化。

 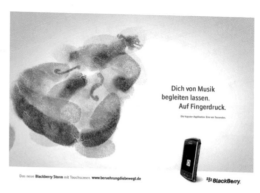

作品名：BlackBerry Storm 觸摸手機廣告

作品名：哈雷摩托車廣告

6.3.11　切入型

　　這是一種不規則的、富於創造性的編排方式，在編排時刻意將不同角度的圖形從版面的上、下、左、右方向切入到版面中，而圖形又不完全進入版面，餘下的空白位置配置標題、標語和說明。

　　這種編排方式可以突破版面的限制，在視覺心理上擴大版面的空間，給人以空暢之感。由於圖形是做不完整的切入，版面顯得跳動、活潑，相對於單一角度的展示，更能吸引觀眾的視線。但需要注意的是，切入的部分應該是產品圖形中最精彩的部分，以便準確傳達資訊。切入的圖形容易造成不安定感，需要用標題等進行平衡，使畫面保持穩定均衡。

作品名：Passa Facil 噴霧廣告
說明：廣告採用了擬人化的趣味表現手法。從大打出手的囚犯到站如松的武僧，從調皮搗蛋的學生到颯爽英姿的童子軍，形象到位的表現讓人忍俊不禁。

作品名：塞蒂拉萊瓜斯膠靴廣告——您的腳需要面對很多壞蛋，請保護好它。

作品名：Indian Oil Xtramile 廣告——完全駕馭你的越野車，奔馳吧！

作品名：Beeline 運營商創意廣告

6.3.12 交叉型

　　將版面上的兩個構成要素重疊之後進行交叉狀處理，交叉的形式可以成十字線狀，也可以根據圖形的動態做一定的傾斜。這種十字交叉型，通常將文字壓在圖形上，它強調了形與形之間的疊壓作用，增強了畫面的空間效果，具有明顯的前後層次感。

6.3.13 對角線型

　　連接畫面四角的線稱為對角線。對角線是畫面中最長的一條直線，它有足夠的長度和位置安排特殊的形象。將構成要素安排在這條線上，可以支配畫面空間，增強動感，打破靜止產生的枯燥感。

作品名：紫荊花漆廣告

作品名：Opel- 歐寶緊急剎車協助系統廣告

作品名：複合維生素——鼓勵多用途

6.3.14　水平分割類型

　　採用橫向分割方式劃分版面，符合人們的視覺習慣，閱讀起來十分方便。在這種形式構成的版面中，標題、圖形、說明文字的安排非常近似「日」「目」二字，簡單而明確，在廣告設計中被普遍應用。

6.3.15　縱分割型

　　將版面縱向分割為若干塊，其畫面效果與橫分割型十分相似。縱分割構圖的特點是秩序分明，條理性強。在安排內容時，應考慮到人們的閱讀習慣，版面內容要按照由左至右的順序排列，分清先後次序。

作品名：Aruba 海島旅游──停止時間，一個幸福的島嶼。

作品名：Brinox 廚房刀具系列創意廣告

作品名：Medical Mutual 系列創意廣告

6.3.16　網格型

　　將版面劃分為若干網格形態，用網格來限定圖、文資訊位置，版面充實、規範、理性。這種劃分方式綜合了橫、縱型分割的優點，使畫面更富於變化，且保持條理性，適合版面上內容較多、圖形較繁雜的廣告。但如果這種編排過於規律，則容易造成單調的視覺印象，可以考慮對網格的大小、色彩進行適當的變化，以增強版面的趣味性，也有利於引導觀眾的視線。

6.3.17　文字型

　　文字型構圖是以文字為主體的構圖形式。文字編排的主要問題是能否對觀眾產生足夠的吸引力，因此，佈局一定要巧妙，切不可生拉硬套，給人以拙劣的拼湊感。

　　拉丁字母具有筆劃少、變化多的特點，可以用字母的筆劃劃分空間，嘗試不同的構圖形式，也可以將圖形組成字母的形狀，或者用產品或其他圖形替換個別筆劃，來增加畫面的情趣。漢字中筆劃簡單的字形，如工字形、田字形、回字形等都可以作為構圖形式來使用。

作品名：梅德賽斯奔馳廣告

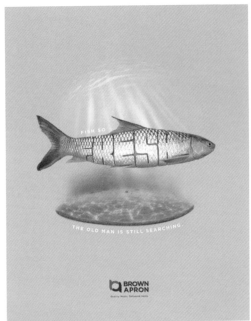

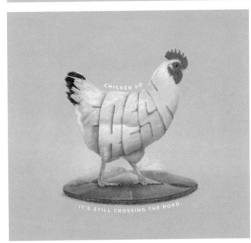

作品名：Brown Apron肉製品平面廣告

作品名：Alt雜誌廣告——女士隨身伴侶

第7章
廣告媒體

7.1　選擇廣告媒體

廣告媒體是用於向公眾發佈廣告的傳播載體，是指傳播商品或勞務訊息所運用的物質與技術手段。廣告訊息需要通過一定的媒體才能有效地傳播出去，然而不同的媒體在廣告內容承載力、覆蓋面、送達率、展現率、影響價值以及費用等方面各有不同，因此，正確地選擇廣告媒體是一項非常重要的工作。此外，將多種媒體組合運用，整合傳播效果會更加明顯，也更利於品牌的樹立和推廣。

7.1.1　廣告媒體的選擇要素

1 根據產品特性選擇

不同的產品，其性能特點、使用價值和流通範圍都有差別，選擇媒體時，要充分考慮產品的特性。例如，對於與人們日常生活相關的日用品，宜採用圖文並茂、聲像並舉的電視媒體，向消費者直接展示產品的性能、效果和用途，以求立體、直觀、「形象化」；對於生產資料、耐用消費品等，須向消費者做詳細的文字說明，以便告知產品的結構、性能、使用規範等，可選用報紙、雜誌等平面媒體。

2 根據目標市場選擇

無論何種產品，都有其自身特定的目標市場，而廣告同產品一樣，最終也是要投放市場上的，這就要求廣告策劃人員在掌握大量消費者行為特徵的基礎上，要依據目標市場的特點進行媒體的選擇。例如，農藥的消費群體集中在農村地區，網路等新型媒體就不合適，而牆體廣告或流動性較強的宣傳單式廣告就更有效。

戶外廣告牌上的 POND'S 洗面乳廣告

3 根據媒體價值選擇

媒體的價值主要是指媒體的接觸面、頻率和影響力。一般而言，推廣新產品、擴展品牌或進入不確定的目標市場時，接觸面是最重要的。當存在強大的競爭者、想要傳達的訊息複雜、消費者阻力較大或是購買次數頻繁時，頻率最重要。

4 根據消費屬性選擇

不同教育或職業的消費者，對媒體的接觸習慣也不盡相同。一般來說，教育程度較高者，偏重於印刷媒體；教育程度較低者，偏重於電波媒體①。因此選擇何種媒體，要配合消費者的性別、年齡、教育程度、職業及地域性等來決定。

5 根據廣告預算選擇

在選擇媒體時，要在廣告預算的許可範圍內，對廣告媒體做出最佳的選擇與有效的組合。一般來說，競爭力和支付能力強的企業，都會選擇宣傳範圍廣、影響力大的媒體；中小型企業宜選擇一種或少數幾種收費低而有效的媒體。

車廂扶手上的手錶廣告

愛迪達為慶祝 2008 年歐洲杯而建造的 60 米高的摩天輪

7.1.2　傳播效果的評價指標

1 每千個媒體接觸者費用

每千個媒體接觸者費用是指：將訊息送到1000個使用者（廣告媒體的溝通物件）所花費的廣告預算。例如，甲雜誌擁有10萬讀者，其整頁廣告費用為3萬元，則每千個媒體接觸者費用為300元；乙雜誌擁有20萬讀者，其相同規格的廣告費為5萬元，則每千個媒體接觸費為250元。通過比較可知，後者每千個媒體接觸者費用要比前者低。

在實際工作中，情況更複雜一些，計算每千人媒體接觸者費用還要考慮到，媒體接觸者是否均為廣告的目標物件，是否所有媒

①在廣告行業，電視媒體和電台媒體被稱為電波媒體，報紙和雜誌媒體被稱為平面媒體。

體接觸者都已看到商品廣告，不同媒體之間的影響力是否存在差別等情況。

2 觀（聽）眾率

觀（聽）眾率觀（聽）眾率是指：在一定的時期內（如1個月），訊息通過媒體傳送到家庭或個人的數目佔計劃傳送數目的比例。例如，原計劃產品訊息要傳遞給目標市場的500萬顧客，而實際上只有450萬人看了這則廣告，則觀（聽）眾率為90%。

3 訊息傳播平均頻率

訊息傳播平均頻率是指：每一家庭或個人在一定時期內（如1個月）平均收到同一廣告訊息的次數。例如，某廣告在1個月內發播4次訊息，共有6戶家庭收到，其中1戶家庭看到4次，2戶家庭看到3次，3戶家庭看到2次，則訊息傳播平均頻率的計算方法是：$(1×4+2×3+3×2)÷6=2.67$。

掌握訊息傳播平均頻率數據，有助於在擬定媒體計劃時，確定廣告在消費者眼前重複出現的次數。

7.2　廣告媒體的特點

廣告媒體種類繁多，包括報紙、雜誌等印刷媒體，電視、廣播等視聽媒體，戶外看板、櫥窗、燈箱等戶外媒體，以及互聯網等網路媒體。它們各自的特點以及傳播訊息的效果千差萬別。如何在眾多的媒體中做出選擇，以最經濟的廣告支出實現最佳的廣告傳播效果，是廣告主和廣告人都需要面對的問題。

7.2.1　印刷媒體

印刷媒體指的是報紙、雜誌等印刷出版物，這類媒介是廣告最普遍的承載工具。

1 報紙廣告

報紙廣告的優勢體現在：覆蓋面廣，發行量大，讀者廣泛而穩定；訊息傳遞及時，具有特殊的「新聞」性；享有權威性，具有較高的可信度，讀者容易接受來自報紙上的廣告訊息；版面的編排、截稿日期比較靈活，便於對廣告內容進行修改；便於保存，製作簡便，費用較低。

報紙的侷限性是：會隨著時效性的消失而失去關注價值；內容龐大繁雜，容易分散讀者對於廣告的注意力；印刷簡單，圖片不夠形象化和生動，感染力相對較差。

2 雜誌廣告

雜誌廣告的優勢體現在：讀者對象比較確定、易於將訊息送達給特定的廣告物件；讀者多、可以重複閱讀且便於保存，因而廣告的時效性相對較長；印刷精美，可以較好地展示商品，能夠給讀者帶來視覺上的審美和心理上的認同；篇幅多，可以通過整頁、多頁、插頁等對廣告進行全面的展示。

雜誌的侷限性是：發行量小於報紙；出版周期長，不能刊載具有時間性要求的廣告；訊息傳遞的及時性差，傳播速度也沒有報紙、影視快。

刊登在雜誌上的 DHL 廣告：在雜誌的一個對頁上，分別印刷著中國和日本的不同景觀，兩頁中間有一張透明紙，透明紙張的兩面印刷了 DHL 的快遞箱子和工人，當透明紙張在對頁兩面翻動時，能夠看到 DHL 的快遞在兩地之間往返。

7.2.2　視聽媒體

傳統的視聽媒體主要有廣播、電視等。隨著科技的進步，新媒體廣告大量湧現出來，如手機、網路電視（IPTV）、數位電視、移動電視等。

1 廣播廣告

廣播廣告的優勢體現在：覆蓋面廣、訊息傳遞迅速及時；廣播攜帶方便，可以邊走邊聽；可選擇適當的地區和物件；許多特定的節目都有固定的聽眾物件；廣告成本遠遠低於報紙和電視廣告。

廣播的侷限性是：電波稍縱即逝，給人的印象不夠深刻；保留性差，不宜查詢；受頻道限制缺少選擇性；沒有視覺形象，直觀性較差，吸引力與感染力較弱。

2 電視廣告

電視廣告的優勢體現在：覆蓋面廣，傳播速度快，送達率高；集形、聲、色、動態於一體，生動直觀，易於接受，感染力強；「眼見為實」，可信度高；可以快速推廣產品，迅速提升知名度；貼近生活，可以增加商品的親和力。

電視的侷限性是：電視與廣播都是瞬時媒體，因此，電視廣告轉瞬即逝，電視畫面不具有保存性，對觀眾的選擇性差，製作複雜，絕對成本高。

3 手機廣告

手機媒體被公認為繼報刊、廣播、電視、互聯網之後的「第五媒體」。手機媒體

作為網路媒體的延伸，具有互動性強、訊息獲取快、傳播快、更新快、跨地域傳播等特性。

其他的新媒體廣告，如網路電視、數字電視、移動電視等也有各自的特點和優勢，在運營模式等方面也在探索和完善之中。

手機 APP 啟動頁廣告

7.2.3　戶外媒體

戶外媒體是指在建築物的樓頂和商業區的門前、路邊等戶外場地設置的發佈廣告訊息的媒介，主要形式包括路牌、霓虹燈、LED電子螢幕、燈箱、氣球、飛艇、車廂、大型充氣模型等。

戶外媒體的優勢體現在以下幾個方面。

1 到達率高

在公共場所樹立巨型看板這一古老方式歷經千年的實踐，足以表明其在傳遞訊息、擴大影響方面的有效性。據實力傳播的調查顯示，戶外媒體的到達率僅次於電視媒體，位居第二。

戶外媒體無孔不入，在戶外的任何地方幾乎都可以發佈大小、形式不一的廣告。廣告人找到消費者相關活動的規律後，在其「必經之路」設置廣告，便能大大提升戶外廣告的效能。一塊設立在黃金地段的巨型看板，是任何想建立持久品牌形象的公司的必爭之物，它直接、方便，足以迷倒全世界的大廣告商。

2 發布時間長

戶外廣告一般發佈期限較長，幾乎每天24小時、每周7天全天候地佇立在那兒，這一特點令其更容易為受眾見到，而且對於特定的區域能夠造成印象的累積效果。

3 視覺衝擊力強

戶外媒體面積大、色彩鮮艷、主體鮮明、設計新穎，具有形象生動、簡單明快、視覺衝擊力強等特點。廣告形象突出，容易吸引行人的注意力，並且容易記憶。戶外廣告多是不經意間給受眾以視覺刺激，不具有強迫性，訊息更容易被認知和接受。

戶外媒體廣告

4 千人成本低

　　戶外媒體的價格雖各有不同，但其千人成本①（即每一千個受眾所需的媒體費）卻很低，與其他媒體相比具有非常大的優勢。

　　戶外媒體廣告戶外媒體也有自身的侷限性，一是受場地和數量的限制，宣傳區域小；二是戶外廣告的內容比較簡單，傳達的訊息量有限，多是企業或商品的形象廣告，促銷作用差。

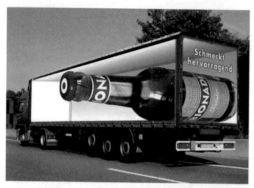

戶外媒體廣告

①千人成本是將一種媒體或媒體排期表送達1000人或「家庭」的成本計算單位，是衡量廣告投入成本的實際效用的方法。它的計算公式為：千人價格＝（廣告費用／到達人數）×1000，其中廣告費用／到達人數通常以一個百分比的形式表示，在估算這個百分比時，通常要考慮其廣告投入是全國性的還是地域性的，通常這兩者有較大的差別。

7.2.4　網路媒體

互聯網被稱為繼報紙、廣播、電視三大傳統媒體之後的「第四媒體」。據2019年8月30日互聯網路訊息中心發佈的《第44次互聯網路發展狀況統計報告》顯示，截至2019年6月，用戶規模達到8.54億，網路購物用戶規模達6.39億。手機網民規模達8.47億，手機網路購物用戶規模達6.22億。這些數據足見網路市場的廣闊。

網路媒體的優勢體現在以下幾個方面。

1 覆蓋全球

國際互聯網可以把廣告傳播到世界的每一個角落。只要具備上網條件，任何人，在任何地點都可以瀏覽。這是傳統媒體無法達到的。

2 目標清晰

網路宣傳可以提供有針對性的內容環境。例如，不同的網站或者是同一網站不同的頻道所提供的服務分類清晰，這為密切迎合用戶的興趣提供了可能，因此，網路廣告可以投放給某些特定的目標人群，甚至可以做到一對一的定向投放。

3 雙向性和交互性

傳統的廣告訊息流是單向的，即企業推出什麼內容，消費者就只能被動地接受什麼內容。而網路媒體具有較強的交互性，它可以實現供求雙方訊息流的雙向互動。通過連結，使用者只需點擊游標，就可以從廠商的相關網站中得到更多、更詳盡的訊息，廣告內容也可以重複觀看。另外，用戶可以通過網路直接填寫並提交線上表單訊息，廠商能夠隨時得到寶貴的用戶反饋訊息。同時，網路宣傳還可以提供進一步的產品查詢需求。

4 易於統計和評估

傳統的廣告媒體形式只能通過收視率、發行量等來統計投放的受眾數量，很難準確地知道有多少人接收到廣告訊息。而網路廣告不同，廣告主能夠直接對訊息的發佈進行在線監控，詳細地統計出瀏覽量、點擊率等指標，以及多少人看到了發佈的訊息，其中有多少人對發佈的訊息感興趣，並進一步瞭解訊息的詳細內容。這些統計資料能幫助廣告主統計與分析市場和受眾，根據廣告目標受眾的特點，有針對性地投放廣告，進行跟蹤分析，對廣告效果做出客觀準確的評估。

5 製作成本低、便於更改

網路廣告製作週期短，可以節省投資、減少工作量。此外，傳統媒體上的廣告發佈以後很難更改，而網路廣告則可以按照客戶需要及時變更宣傳內容，這樣，經營決策的變化就能及時實施和推廣。

網路媒體的侷限性在於：對於相對不發達的國家和地區，計算機的擁有量不足、網路傳輸的頻寬不足，以及網路終端、安全、結算等因素，成為困擾網路廣告發展的瓶頸；強迫性廣告過多，導致使用者對網路廣告的興趣減弱。

網路媒體廣告

附錄：全球五大知名廣告設計獎

1. 克里奧國際廣告獎

克里奧大獎是全球廣告業界最受推崇、最富盛譽的國際性廣告大獎賽，每年5月在邁阿密南灘舉行。該獎項於1959年在美國設立，旨在表彰廣告業最富創意的精英，鼓舞和獎勵現代文化中最為生動有趣、最富有影響力的藝術形式。

克里奧大獎以擁有世界頂級評審組而著稱，關注廣告和設計領域尤其是電視、印刷、戶外活動、廣播、內容與聯繫方式、綜合活動、創意媒體、互聯網、設計及學生作品等方面的創意作品。除獎勵創意作品外，還通過年會、節日、出版物、時事通訊以及在全球展示獲獎作品等途徑，為全球廣告和設計界提供服務。

官方網站：http://www.clioawards.com/

2. 坎城廣告獎

源於坎城電影節。1954年，由電影廣告媒體代理商發起組織了坎城國際電影廣告節，希望廣告能同電影一樣受到世人的認同和矚目。廣告節於每年6月下旬舉行，舉辦地為戛納。

每年大約有1萬多件作品逐鹿「坎城」。評委會分為獨立的兩組，一組負責評定影視廣告，另一組負責平面廣告。獎項設置包括金、銀、銅獅獎。此外，廣告節還專為影視廣告製作公司設立了與坎城電影獎同名的金棕櫚獎。

官方網站：http://www.canneslions.com/

3. 莫比廣告獎

莫比廣告獎始於1971年，總部設在美國芝加哥，創始人是美國著名營銷專家J.W.安德森。該獎的設置目的是要為全球的廣告公司、廣告製作公司、藝術指導人員，以及設計師、電影公司、電視台和廣告主提供一個國際性的平台，使他們能夠獲得對各自成就的恰當評價。並從中選出最優秀的作品。

莫比獎的參賽作品範圍十分廣泛，包括廣播廣告、影視廣告，平面廣告（戶外廣告和印刷品廣告，如招貼、報紙、雜誌等）、直郵宣傳品、宣傳手冊，以及包裝設計等。網路廣告另有單獨的系列。對電視廣告還設立了小成本製作類獎。

官方網站：http://www.mobiusawards.com/

4. 紐約廣告獎

紐約廣告大獎始於1957年，當時這個全球競爭性的獎項主要是為非廣播電視媒介的廣告佳作而設。

在20世紀70年代，增添了電視和電影廣告、電視節目等諸多專案。1982年增添了國際廣播廣告、節目和促銷競賽專案。1984年增添了印刷廣告、設計、攝影圖片、圖像專案。為了適應技術和科技的發展，全球互聯網路獎項於1992年正式設立。對於健康關懷的全球獎項也於1994年加入大賽。1995年又添設了廣告市場效果獎，以嘉勉那些創意精良且市場銷售突出的廣告活動。

官方網站：http://www.newyorkfestivals.com/

5. 倫敦廣告獎

倫敦廣告獎是最年輕、最有朝氣的國際廣告大獎。該獎項始於1985年，每年的11月在英國倫敦開幕並頒獎。所有的獲獎者都將得到一座銅像。銅像為一個展翅欲飛、企圖飛躍自我的超現實主義的人類外形。

　　倫敦廣告獎的分類最具特色，不僅在三大媒介（平面、影視、廣播）專案上分類細緻，而且在設計包裝、技術製作上也劃分詳盡，充分體現了其在創意概念、設計手法、技術製作等幾方面齊頭並重的特色。

官方網站：http://www.liaawards.com/

課後作業

第 1 章　思考與練習

1. 以知名品牌為目標物件，搜集各個歷史時期的廣告代表作品。

2. 結合廣告設計思想的演進過程，探討現代設計運動對廣告設計的影響。

第 2 章　思考與練習

1. 設定一個廣告主題，運用頭腦風暴法進行創意訓練，深入討論並加以點評。

2. 設定一個廣告主題，進行思維導圖訓練。

3. 收集USP理論、品牌定位論、ROI論等廣告理論的經典案例。

第 3 章　思考與練習

1. 創造想像與再造想像有什麼區別？

2. 矛盾空間構成有幾種方法？

3. 從圖形創意角度出發，收集不同風格的廣告作品，並進行同構、置換、雙關、減缺等類別的分類。

4. 對生活中常見的手提袋進行想像訓練，嘗試從多個角度觀察和表現事物。

第 4 章　思考與練習

1. 以口香糖廣告為題，運用承諾、誇耀、對比等表現形式，創作廣告標題。

2. 以口香糖廣告為題，嘗試創作故事型、描述型、抒情型等類型的說明文字。

第 5 章　思考與練習

1. 色彩聯想的過程有幾種方式？

2. 從色相環上任選一對對比色或互補色，進行對比搭配、調和搭配的練習。

第 6 章　思考與練習

1. 結合本章提供的圖例，分析視線途徑和視線流動規律。

2. 以廣告版面構圖的形式法則為準，收集具有代表性的廣告圖例。

第 7 章　思考與練習

1. 廣告媒體的選擇要素有哪些？

2. 如何評價廣告的傳播效果？

NOTE

NOTE

Deepen Your Mind

Deepen Your Mind